YVES SAINT LAURENT

이브 생 로랑
안목이 역사가 된 클래시 앤 시크

2024년 02월 16일 초판 1쇄 발행

지은이 | 엠마-박스터 라이트
옮긴이 | 허소영
펴낸이 | HEO, SO YOUNG
펴낸곳 | 상상파워 출판사
등록 | 2019. 1. 19(제2019-000009)
주소 | 서울시 은평구 진관4로 37 801동 상가 109호(진관동, 은평뉴타운 상림마을)
전화 | 010 4419 0402
팩스 | 02 6499 9402
이메일 | imaginepower@daum.net
SNS | 인스타@imaginepower2019

ISBN | 979-11-971084-7-1 03650

안목이 역사가 된 클래시 앤 시크

YVES SAINT LAURENT

엠마-박스터 라이트 지음·허소영 옮김

상상파워

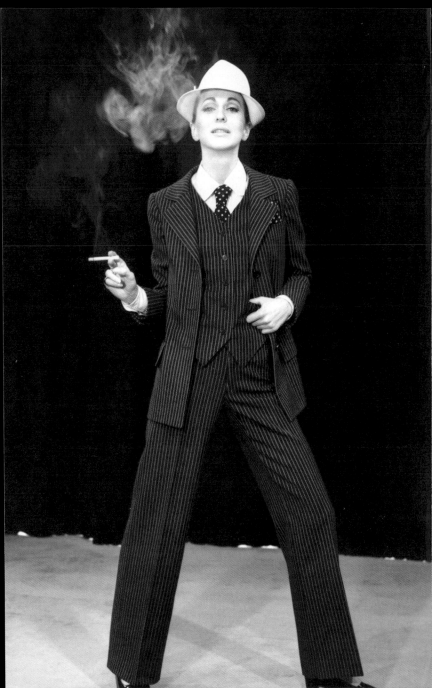

목차

INTRO

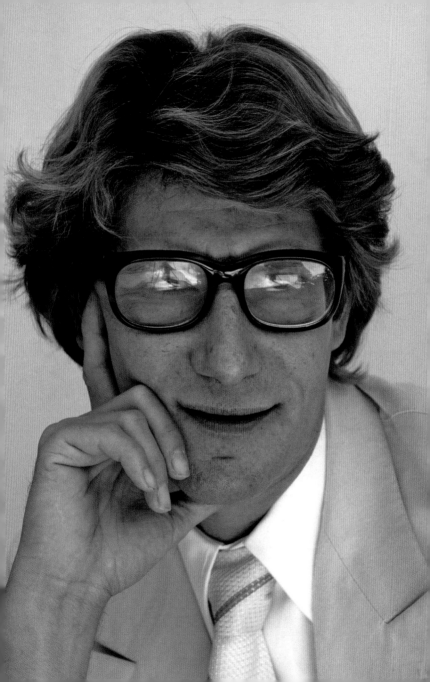

Introduction

"미래가 앞으로 나를 이끄는 동안 과거에 끌리는 내 모습을 발견했다."

<div align="right">-이브 생 로랑</div>

재능과 고통의 양립만이 천재적인 예술성을 발현시키는 유일한 길이라면 생 로랑의 유전자에는 엄청나게 많은 양이 내포되어 있을 것이다. 그는 믿을 수 없이 뛰어난 재능으로 이른 나이에 성공 가도를 질주했고 20세기에 가장 영향력 있는 디자이너로 패션계에 한 획을 그었다.

생 로랑은 전통적인 오뜨 꾸뛰르에서 경력을 쌓으며 스물 한 살의 나이로 무슈 디오르의 후계자로 지목되었다. 그 뒤 얼마 지나지 않아 주저 없이 거장의 그림자를 떨쳐 내고 독자적인 노선을 걸었다. 생 로랑은 일생 동안 은둔형에 가까웠던 자신의 나약한 모습을 안경 뒤에 감춘 채 냉혹한 승부사의 기질을 발휘하여

←1976년 위대한 선구자로 알려진 전설적인 디자이너 이브 생 로랑.

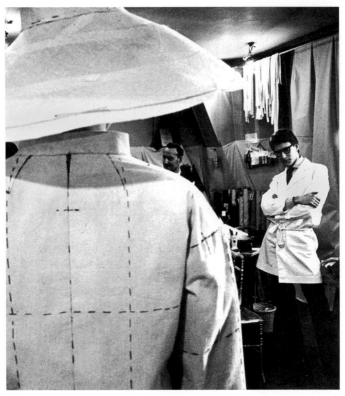

완벽한 실루엣을 찾기 위해 투왈 소재의 의상을 면밀히 살펴보는 청년 디자이너.

경쟁에서 살아남았다.

생 로랑은 눈부시게 멋진 디자인 만큼이나 많은 스캔들로 뉴스 헤드라인을 장식했다. 그는 신제품 출시를 앞두고 알몸으로 광고 사진을 촬영했고 속이 훤히 비치는 시스루 룩으로 패션의

정도를 걷는 사람들에게 충격파를 던졌다. 그는 여성을 위해 바지 정장을 만들었으며 다양한 기성복 컬렉션을 출시하여 의복 평등화에 기여했다. 이러한 그의 노력은 범여성계의 지지를 이끌어내며 세계적으로 명성을 드날리는데 일조했다.

기하학적인 구조의 몬드리안 드레스에서부터 오페라-발레 뤼스 컬렉션에서 선보였던 호사스러운 판타지까지 생 로랑의 혁신은 예술과 문화를 탐구에서 기인했다. 무슈 디오르에 이어 마드모아젤 샤넬까지 그를 후계자로 지목하면서 그는 명실상부 누구도 반박할 수 없는 독보적인 위치에 올랐다. 패션계의 새로운 지평을 연 생 로랑의 발자취를 흠모하던 디자이너들은 그를 두고 전설, 신, 자신의 우상이라고 불렀다. 자신의 유일한 회한이 청바지를 발명하지 못한 것이라고 말했던 그는 본능적으로 거리를 활보하는 진취적인 여성의 모습을 매혹적이게 표현했다. 모두가 흠모하는 그의 재능으로 시대가 갈망했던 여성상에 힘을 실어주었다. 생 로랑은 패션의 미학을 초월하여 시대의 아이콘이자 현대 여성복의 창시자로 추앙받게 되었다.

EARLY LIFE

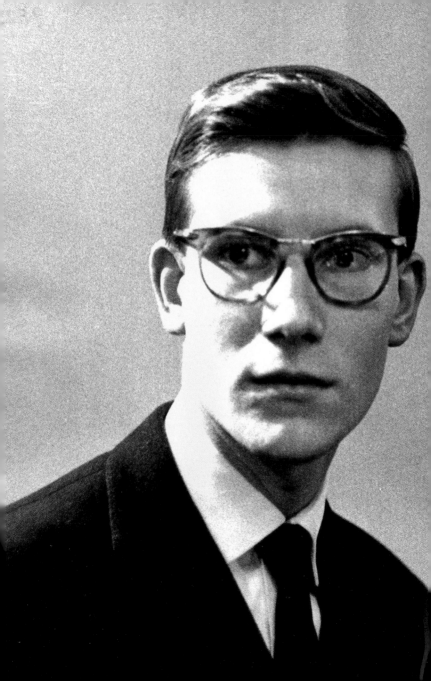

Budding Talent

 알제리의 항구 도시 오랑은 북아프리카의 태양이 뿜어내는 뜨거운 열기와 전 세계에서 몰려온 사람들이 발산하는 활기찬 에너지로 가득차 있었다. 1936년 8월 1일 한 화목하고 부유한 가정에서 이브 앙리 도나마티외 생 로랑이 태어났다. 생 로랑은 눈부시게 아름다운 미소를 가진 수줍은 소년이었다. 삼 남매 중 장남이었던 그는 여동생인 미셸과 브리짓, 화려한 파티를 사랑했던 어머니 루시엔느, 외할머니 마리안트와 이모할머니 르네까지 여성들로 북적이는 집안에서 모두의 사랑을 독차지하며 성장했다. 그의 아버지 샤를 마티 마티외 생 로랑은 다부진 체형에 잘생긴 외모의 소유자였다. 도시에서 저명한 인물이었던 그는 보험 회사와 알제리, 모로코, 튀니지 지역에 있는 영화관 관리를 겸업했다. 직업적인 특성상 가족들과 떨어져서 지내는

←단정한 슈트 차림에 스포티한 안경을 쓴 이십 일세의 이브 생 로랑. 안경은 일생동안 그를 대표하는 트레이드마크가 되었다.

시간이 빈번했지만 생 로랑과는 더 없이 끈끈한 부자 관계를 유지했다. 생 로랑은 아버지를 회상하며 '탁월한 인격체'라고 말했다. 그는 여름이면 가족들과 오랑에 있는 저택을 떠나 트루빌 빌라에서 몇 달을 보냈다. 아름다운 해변으로 유명한 최고의 휴양지에서 수영을 하고 해변에서 피크닉을 하며 친구들과 즐거운 시간을 보냈다.

생 로랑의 어머니는 아들이 예술적 재능을 발현할 수 있게 아낌없이 격려했으며 신진 디자이너로서 그가 보여준 풍부한 상상력에 매료되었다. 생 로랑은 눈부시게 멋진 차림으로 사교 모임에 참석하는 어머니의 모습을 보며 성장했다. 그는 주변인을 행복하게 만드는 그녀의 웃음과 타고난 안목을 사랑했다. 열세 살이 되던 해부터 생 로랑은 《보그》나 《르 자댕 데 모드》와 같은 패션 잡지의 최신 호를 구매하기 위해 어머니와 함께 매주 '마네스 서점'을 방문했다. 1986년 《글로브》와의 인터뷰에서 "지방 거주자들에게 수도에서 도착한 잡지는 중요한 소식지 역할을 했다. 당시에 연극계 소식을 알리는 환상적인 잡지와 베라르,

생 로랑이 디자인한 드레스를 가장 먼저 착용했던 루시엔느 마티외 생 로랑.

1954년 '국제 양모 사무국 패션 대회' 대상을 차지한 생 로랑. 2등을 한 칼 라거펠트.

달리, 콕토와 같은 예술가들이 디자인한 패션 잡지가 나에게 큰 영향을 주었다."

1950년 5월 평소와 다름없는 가족들과 「아내들의 학교」를 관람하기 위해 오랑에 있는 시립 오페라 하우스로 향했다. 공연이 시작되자 크리스디앙 베라르가 디자인한 세트와 무대 의상이 눈앞에서 펼쳐졌다. 생 로랑은 살짝 무대를 엿보는 것만으로 매혹적인 갈망을 자극했던 알 수 없는 존재감과 그간 패션 잡지를 보며 일렁이던 미묘한 감정의 실체가 바로 이것이라는 것을 직감했다. 생 로랑은 그의 영혼을 송두리째 흔들어 놓은 그 때의 경험을 다음과 같이 묘사했다. "말로 표현할 수 없는 기묘한 느낌이었다. 사실 지금까지 경험했던 일 중 가장 특별한 순간이었다." 극장에서 경험한 마법과 같은 세상은 예민한 감수성을 가진 그의 뇌리를 파고들었다. 생 로랑은 그의 미래가 있는 곳이 바로 무대라고 생각하며 판타지 속의 세상을 구현하기 위해 몰두했다. 부모님이 준비해 주신 작업실에서 생 로랑은 자칭 감독이자 의상·무대 디자이너가 되어 비밀리에 공연을 기획했다.

무대 배경을 직접 그렸고 마문지로 만든 등장인물에게 어머니의 가운을 잘라 제작한 의상을 입혔다. 첫 공연의 관객으로 여동생을 초대했다. 왠지 부끄러워서 부모님을 공연에 초대하지 못했지만 그는 자신도 모르는 사이에 창의적인 지도자로서의 자질을 유감없이 드러내고 있었다.

그는 열두 살이 되던 해에 예수회가 운영하는 가톨릭 기숙학교에 입학했다. 파란 눈의 소년을 소중하게 아끼고 응원했던 집안 분위기와 정반대의 환경에서 창백한 얼굴에 소심하기 짝이 없었던 생 로랑은 친구도 없이 대부분의 시간을 홀로 보냈다. 그는 가까스로 학교 생활을 이어갔지만 막 십 대로 접어들었던 그에게 이때의 경험은 지울 수 없는 트라우마로 남았다. 그는 《르 피가로》와의 인터뷰에서 가톨릭 학교에서 당했던 끔찍한 구타와 괴롭힘에 대해 언급했다. "가족들과 즐거운 삶을 살고 있는 내가 있었다. 그곳에서 나는 그림을 그리고 의상을 만들며 연극을 기획했다. 다른 한 편에는 철저하게 버림받은 내가 있었다.

사춘기 시절에 이브 생 로랑은 1950년대 모델을 참고로 만든 종이 인형에 옷을 만들어서 입히며 판타지 세계에 몰두했다. ↓

그곳에서 나는 엄청난 고통을 느끼며 홀로 서있었다." 이 시기에 그는 마르셀 프루스트의 소설에 흠뻑 빠져 있었다. 지방시, 디오르와 같은 파리지앵 디자이너와 발렌시아가의 시즌 컬렉션에 관심을 보였다. 운동장에서 들러오는 시끄러운 소리조차 그를 방해하지 못했다. 생 로랑은 자신이 다른 소년들과 다르다는 것을 알았고 언젠가 자신이 유명인이 될 거라 확신했다.

생 로랑은 1951년부터 공연용 무대와 의상을 스케치 하는데 많은 시간을 보냈다. 책을 필사하고 마담 보바리와 스칼렛 오하라와 같은 등장인물의 모습을 상상하며 의상을 정밀히 묘사했다. 또한, 어머니를 위해 의상을 디자인하여 재봉사에게 제작을 의뢰했다. 당대에 가장 유명했던 수지 파커와 베티나 그라치아를 본떠서 만든 종이 인형으로 컬렉션을 준비했다. 풍부한 상상력을 총동원하여 열한 개의 종이 인형을 위해 오백 벌 이상의 의상과 액세서리를 디자인했다. 컬렉션 별로 상세한 노트를 작성하였고 고 광범위한 종류의 의상으로 옷장을 채워 나갔다. 작품마다 날짜와 함께 'YMSL' 또는 '이브 마티외 생 로랑'이라고 서명을 남겼다.

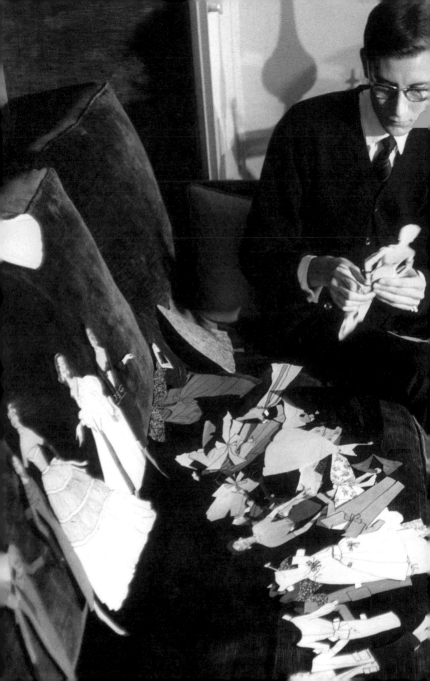

1957년부터 그는 마티외의 약자를 생략하고 'YSL'로 표기하기 시작했다.

1953년 생 로랑은 가족들의 권유로 '국제 양모 사무국 패션 대회'에 응모했다. 그는 3등을 수상했다는 소식에 그해 가을 어머니와 함께 파리로 출발했다. 잠시 파리에서 머무는 동안 아버지의 도움으로 '가제르 뒤 봉 통'의 설립자이자 《보그》 편집장인 미셸 드 브뤼노프를 만났다. 생 로랑의 작품에 깊은 인상을 받은 그는 생 로랑에게 그림과 학사 시험 공부를 병행하도록 용기를 주었다. 또한, 그는 생 로랑이 대학을 졸업하자 패션 기술 향상을 위해 최고의 패션 학교인 '파리 의상 조합'에 등록할 것을 제안했다. 갓 열여덟 살이 된 청년 생 로랑은 부모님의 도움으로 파리 17구 209로 페레르에 빌트인 룸을 렌트했다. 위베르 드 지방시의 작업실에서 그의 직관적인 안목이 빛나는 실용적인 울 칵테일 드레스를 출품작으로 준비했다. 그 해 말에 개최된 '국제 양모 사무국 대회'에서 생 로랑은 육천 명의 경쟁자들을 물리치고 우승을 했다. 그의 수상 소식은 오랑에 있는 지역 신문에

보도되었다. 이제 성공 가도를 달리는 일만 남은 듯 보였지만 정작 본인은 우울증으로 고통을 겪고 있었다. 아들의 불안정한 심리 상태를 감지한 아버지는 이번에도 브뤼노프에게 도움을 청하기 위해 편지를 썼다. 생 로랑은 파리를 떠나 가족이 있는 오랑으로 돌아왔다. 가족들과 함께 시간을 보내며 그는 심신의 안정을 찾아갔다. 파리로 돌아 갈 때 그의 손에는 오십 개의 독창적인 스케치가 들려 있었다. 생 로랑의 스케치를 본 브뤼노프는 놀라움을 금치 못했다. 전날 보았던 무슈 디오르의 '뉴 A-라인 컬렉션'과 흡사한 스케치가 그곳에 있었다. 브뤼노프는 즉시 가까운 친구에게 전화를 걸어 재능 있는 제자를 만인에게 칭송받는 디자이너인 무슈 디오르에게 소개하기 할 기회를 마련했다. 생 로랑과 그의 스승 무슈 디오르의 역사적인 만남은 이렇게 성사되었다. 1955년 6월 20일 알제리 오랑에서 프랑스 파리로 상경한 한 수줍은 소년의 꿈이 이루어졌다. 그가 존경해 마지않는 파리에게 가장 뛰어난 디자이너 무슈 디오르와 함께 일하게 되었다.

SUCCESSOR TO CHRISTIAN DIOR

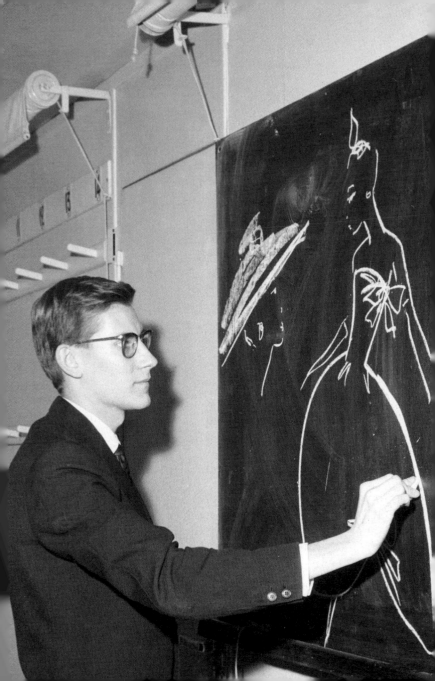

Heir To The Throne

　생 로랑이 견습생으로 몽테뉴 30번가의 성스러운 문을 통과하는 순간 명망 높은 디자인 하우스의 수장으로서 수련 과정이 이미 시작되었다. 무슈 디오르의 눈부신 성공은 파리 패션이 세계적인 명성을 얻는데 크게 공헌했다. 전쟁 이후에 암울했던 사회적 분위기와 대조적으로 디오르의 '코롤 라인'은 매혹적이고 여성스런 실루엣을 강조하며 패션계에 센세이션을 일으켰다. 미국《하퍼스 바자》의 편집자인 카멜 스노우는 이 스타일을 '뉴룩'이라고 명명했다. 무슈 디오르는 단 한 번의 컬렉션으로 국제적인 명성을 얻었다. 그 후로 팔 년이 지나고 안쓰러울 만큼 수줍음을 타는 생 로랑이 그와 대면했을 때 무슈 디오르는 이미 세계에서 가장 유명하고 디자이너가 되어 있었다.

　당시 프랑스 최고의 부호였던 마르셀 부삭이 하우스 오브 디올을 소유하고 있었는데 그 규모가 대단했다. 이십 칠개의

←1960년대 초 디올 아틀리에서 디자인 초안을 그리고 있는 이브 생 로랑.

아틀리에에서 천여 명의 직원이 일했고 미국으로 수출하는 고급 의상의 거의 절반을 하우스 오브 디올이 담당했다. 로열티 체결을 비롯하여 할리우드의 스타들과 세계에서 가장 스타일리시한 여성들이 모두 무슈 디오르에게 열광했다. 모두의 부러움을 샀던 그의 고객 명단에는 엘리자베스 테일러, 마고 폰테인, 마를레네 디트리히, 윈저 공작부인 윌리스, 귀족적인 분위기의 글로리아 기네스와 데이지 펠로우즈가 포함되어 있었다.

생 로랑은 매일 흰색 가운을 입고 스튜디오에 있는 나무 책상에서 일했다. 얼마 지나지 않아 그는 마르크 보앙과 기 두비에의 어시스턴트로 승급되었고 곧 무슈 디오르와 지근거리에서 일하는 수석 어시스턴트가 되었다. 패션 하우스의 엄격한 서열 구조를 고려한다면 파격적인 승급이었다. 모두들 직급에 맞게 명확히 정해진 역할과 기대치에 부응하기 위해 책임을 다했다. 직급이 올라간다는 것은 최상위 수준에 점점 더 가까워지는 설렘과 기쁨이 동반되지만 그 이면에는 엄청난 헌신과 희생이 요구되었다.

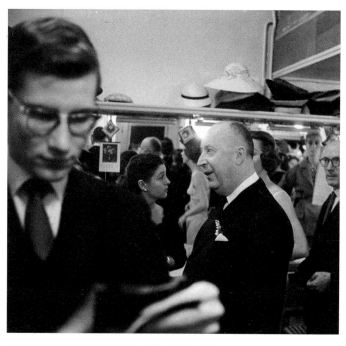

1957년 패션쇼 무대 뒤에서 이브 생 로랑과 그의 멘토 디올이 함께 찍힌 마지막 사진 중 하나.

무슈 디오르는 성공적인 패션 하우스의 수장으로서 이루 말할 수 없는 압박감을 느꼈다. 매 시즌 우아한 기품과 완성도에 대한 평가에 촉각을 세우며 디자인 하우스를 이십 년 동안 이끌어 왔다. 그는 세계에서 가장 유명한 디자이너로서 사람들의 칭송을 한 몸에 받고 있었다. 그는 매번 고객들과 언론에게 환희에 찬 기쁨을 선사할 거라는 기대치에 부응하기 위해 결코 멈출 수

없는 러닝머신이 되어야 했다. 무슈 디오르는 그의 눈에 비친 생 로랑의 능력을 인정하고 존중했다. 1955년 7월 생 로랑이 그린 첫 번째 스케치가 기록 보관소에 아직 기록 보관소에 남아 있다. 그의 멘토는 그해 초가을부터 일 년에 두 번 개최하는 쇼에 그의 디자인을 포함시켰다. 생 로랑은 무슈 디오르를 깊이 존경했고 극소수에게만 주어지는 환경에서 직접 그에게 사사를 받는다는 사실에 전율을 느꼈다. 이 둘의 긴밀한 협업은 각자의 창의력을 발현시키는 데에도 큰 도움이 되었다. "아침에 도착해서 무슈 디오르와 함께 하루를 보냈다. 우리는 많은 대화를 나누지 않았 지만 나는 그에게 많은 것을 배웠다. 그는 나의 상상력을 지나치 게 자극했다. 작업을 하면서 그가 나를 신뢰하고 있다는 사실을 느꼈다. 그의 생각은 내 아이디어의 원천이 되었고 그에게 나의 아이디어도 동일하게 작용했다. 우리는 서로의 의견을 놓고 논 쟁하지 않았다. 아이디어를 스케치해서 그에게 보여 주기만 했 다. 판단은 그의 몫이었지만 내가 말이 없는 편이어서 그런지 나 는 이 방식이 좋았다. 물론 쉽지는 않다."

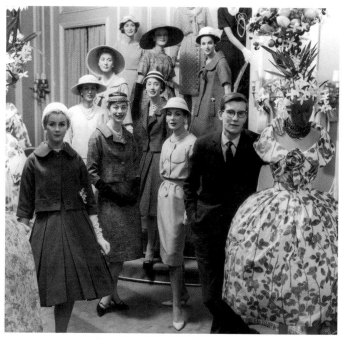

1957년 디올에서의 데뷔 컬렉션을 성공적으로 마친 이브 생 로랑.

1955년 영향력 있는 패션 편집자이자 유행의 창시자였던 카멜 스노우는 '수아레 드 파리' 컬렉션에서 초기 생 로랑의 작품을 만났다. 생 로랑은 우아한 블랙 시스 드레스와 극명하게 대비되는 색상의 리본으로 실루엣을 강조했다. 그녀는 이 작품을 미국판《하퍼스 바자》9월호에 실린 '파리 리포트'를 통해 소개했다. 귀족적인 아름다움을 지닌 도비마가 모델로 선정되었다.

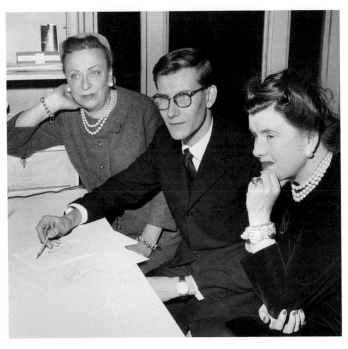

스튜디오를 운영했던 마담 레이몬드 젠마커(좌)와 꾸뛰르를 관리했던 마거리트 까에.

천재적인 사진작가 리차드 애버던은 파격적으로 <겨울 서커스> 세트장에서 촬영을 진행했다. 1950년대에 절제된 이미지의 상징이 된 이 작품은 2010년 11월 크리스티 경매 하우스에서 백이십만 달러에 판매되었다. 애버던의 작품 중 최고가를 경신한 금액이었다.

생 로랑의 새로운 역할에 만족했다. 연장자들로 구성된 여성

인력으로 둘러싸인 작업 환경도 그에게 정서적 안정감을 주었다. 그는 짙은 회색빛 정장에 흰색 셔츠 단추를 목 끝까지 채우고 짧은 머리를 단정하게 빗어 넘겼다. 보수적인 청년이었던 생 로랑은 매일 아침 말끔한 디자인의 와이어 프레임 안경을 쓰고 작업실로 향했다. 얼마 지나지 않아 그는 또래 친구들과 어울리기 시작했다. 멤버로는 무슈 디오르와 가족 간의 친분이 있는 앤-마리 무뇨스가 있었다. 그는 작업실을 오가며 업무 내용을 전달하는 메신저로 일을 시작해서 자력으로 중책을 담당하는 자리까지 올라갔다. 또 다른 멤버로는 관습에 전혀 얽매이지 않은 빅투와르 두트릴로였다. 무슈 디오르는 그녀의 생 제르맹 스타일을 특히 좋아했다. 두트릴로는 무슈 디오르의 뮤즈이자 하우스 오브 디올의 모델이었다. 그녀는 강인한 성품의 소유자였으며 후에 생 로랑이 패션 하우스를 오픈하는데 큰 힘이 되었다.

무슈 디오르의 신뢰가 커져감에 따라 더 많은 생 로랑의 오리지널 디자인이 컬렉션에 포함되었다. 그는 공개적으로 생 로랑을 칭찬했다. 1957년 3월 무슈 디오르는 커다란 재단 가위와

함께 《타임스》 표지를 장식했다. 같은 해 7월에는 창립 십 주년 기념 행사를 개최되었다. 무슈 디오르는 그 자리에 참석한 사업 파트너인 자크 루에게 다음과 같이 말했다. "이브 생 로랑은 아직 어리지만 엄청난 재능을 가지고 있습니다. 지난 컬렉션에서 준비했던 백팔십 개 디자인 중 열여덟 개가 그의 작품이었어요. 이제 이 사실을 언론에 공개할 때가 되었다고 생각합니다. 이 사실을 알린다고 해서 제 명성에 해가 되지 않습니다."

그 해 생 로랑의 어머니가 파리에 방문했을 때 무슈 디오르는 그녀에게 면담을 요청했다. 그녀는 이때의 만남을 다음과 같이 이야기 했다. "무슈 디오르가 이브를 칭찬했어요. 그러고 나서 이브가 계승자가 될 거라고 말했지만 이해하지 못했어요. 육십 세도 안됐는데... 은퇴를 생각하기에 그는 너무 젊었어요." 위대한 디자이너는 마음속에 담아 놓았던 바람을 드러냈다. 결코 곧 닥칠 죽음에 대한 불길한 예감 때문이 아니었다. 성숙해져가는 제자의 미래를 고려해서 내린 그의 결단이었다. 다만, 차분한 외모와 달리 마음속을 가득 채운 제자의 내적 갈등을 간파하지

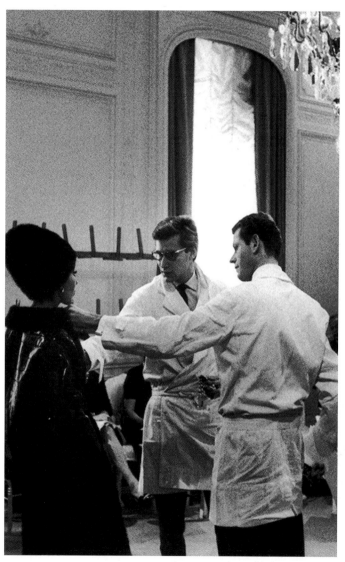

1960년에 몽테뉴 30번가에 위치한 디올 살롱에서 비트 컬렉션을 살펴보는 이브 생 로랑.

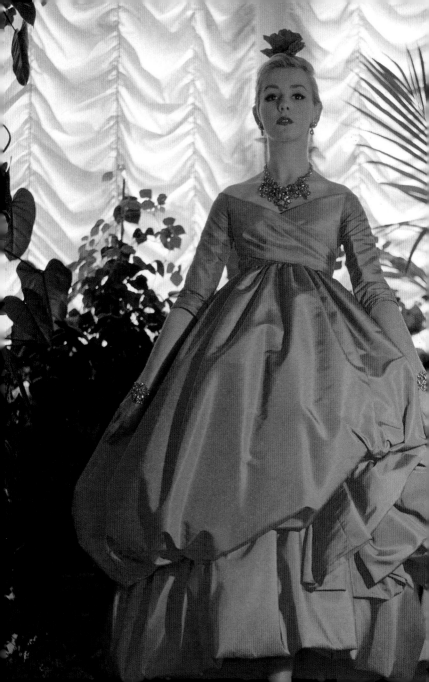

그는 못했다. 당시 생 로랑은 체중에 대해 걱정이 많았고 시시때때로 불안감에 사로잡혀 있었다. 그해 가을 무슈 디오르는 이탈리아 몬테카티니 테르메에 있는 스파 클리닉으로 여행을 떠났다. 불행이도 그는 여행지에서 오십 이세의 나이에 심장 마비로 세상을 떠났다. 패션계는 파리를 대표하는 디자이너의 죽음을 애도했다. 파리 패션의 영웅이자 구원자였던 그의 장례식에 피에르 발망, 크리스토발 발렌시아가, 위베르 드 지방시를 포함하여 수많은 사람들이 참석하여 그를 애도했다.

무슈 디오르의 갑작스런 죽음은 나약해 보이는 이십 일세의 청년 생 로랑을 무대 정중앙으로 밀어 올리는 계기가 되었다. 그는 상황에 떠밀려서 마지못해 후계자가 되었지만 수뇌부는 그가 디자인 하우스의 수장으로서 감당해야 할 압박을 견딜 수 있는지 검토해야 한다는 의견이 분분했다. 하지만 투자자이자 제조업계의 억만장자였던 마르셀 부삭은 이십 억 프랑크 규모의 사업체를 잠시라도 멈추고 싶지 않았다.

←1957년 이브 생 로랑이 '프랑스의 구세주'로 등극했다. 그가 컬렉션에서 선보인 드레스는 강렬한 색상과 유려한 실루엣의 표본이 되었다.

1957년 11월 15일 비즈니스 파트너인 자크 루에는 몽테뉴 애베뉴에서 기자 회견을 열었다. 그 자리에서 그는 무슈 디오르가 직접 선발한 네 명의 재능 있는 디자이너로 구성된 창의적인 팀을 운영할 계획이라고 발표했다. 구성원으로는 마담 젠마커, 마거리트 까에, 미차 브리카르 그리고 이브 생 로랑이었다. 이 소식은 석간신문인 《앵트랑지장》에 축하 메시지와 함께 헤드라인을 장식했다. "실체를 알 수 없는 이브 생 로랑이 오늘 밤 디오르의 후계자가 되었다." 생 로랑은 발표가 난 직후에 오랑으로 달려갔다. 가족이 있는 곳에서 다가오는 컬렉션을 준비하기 위해서였다. 그는 십오 일 동안 방안에서 칩거하며 육백 여 개의 스케치를 완성했다. 파리로 돌아온 그는 예전부터 같이 일했던 젠마커, 까에, 브리카르에게 스케치를 보여주었다. 쏟아져 나오는 번득이는 아이디어 중 어깨에서 무릎까지 내려오는 유려한 실루엣을 중심으로 백칠십팔 개를 선별했다. 1958년 1월 30일 그의 데뷔 컬렉션이 공개되었다. 생 로랑은 살아 생전에 무슈 디오르가 행운의 부적이라고 말했던 은방울 꽃 가지를 단추

구멍에 꽂고 무대 뒤에서 패션쇼가 끝나기를 초초하게 기다렸다. 그는 형태가 잡힌 빳빳한 패딩을 활용하여 여성의 체형을 강조한 디오르의 상징적인 실루엣을 그대로 답습하지 않았다. '트라페즈'라고 불리는 생 로랑의 싱그러운 라인은 아름다운 체형을 위해 허리선을 졸라매야만 했던 폭정으로부터 여성을 해방시켰다. 언뜻 보기에는 발렌시아가의 상징적인 드레스 '베이비돌'과 유사해 보이기도 했다. 박수 갈채가 터져 나왔다. 컬렉션은 대성공이었다. "생 로랑! 프랑스를 구하다"라는 헤드라인과 함께 그의 데뷔 컬렉션이 대서특필로 보도되었다. 세계는 혜성같이 나타난 천재적인 디자이너에게 주목하기 시작했다. 그가 성공적으로 데뷔 컬렉션을 마무리한지 얼마 지나지 않아 평생 울타리가 되어준 영혼의 동반자이자 비즈니스 파트너인 피에르 베르제를 만났다. 베르제는 모든 면에서 생 로랑과 정반대였다. 당시 이십칠 세였던 베르제는 활력이 넘치는 프로모터였다. 성공을 위해서라면 어떠한 희생도 불사하는 결단력을 가지고 있었고 지칠 줄 모르는 열정과 무자비할 만큼 대단한 통제력을 지니고 있었다.

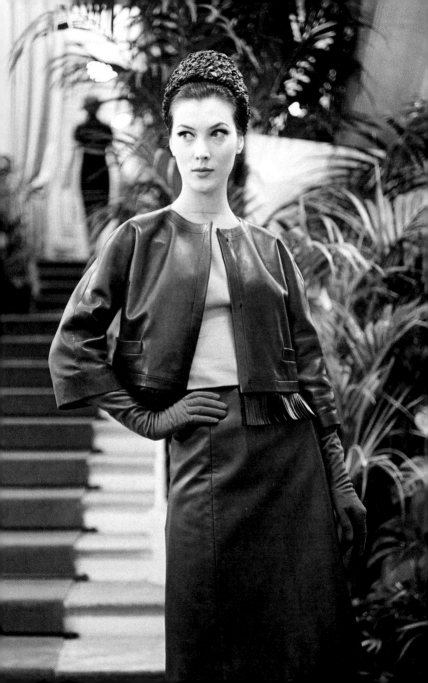

두 사람은 영향력 있는 패션 편집자이자 상류 사회 일원인 마리-루이스 부스퀘가 주최한 만찬 파티에서 만났다. 당시 베르제는 예술가 버나드 버핏의 연인이자 열정적인 비즈니스 서포터였다. 그의 우상이 사라지고 쓰디쓴 이별이 뒤따랐지만 베르제 이미 정상에 오를 새로운 예술가를 발견했다. 전혀 어울리지 않았던 두 사람의 상반된 재능은 엄청난 시너지 효과를 냈다. 그 후 오십 년 동안 이들의 역동적인 파트너십이 이어졌다.

생 로랑은 본능적으로 무슈 디오르보다 젊은 에너지로 컬렉션을 채워야 한다고 생각했다. 그는 여성들이 제약 없이 이동할 수 있는 자유를 원한다는 마드모아젤 샤넬의 신념에 깊이 공감했다. 1959년 봄·여름 컬렉션을 앞두고 생 로랑은 다음과 같이 말했다. "스타일을 위해 실루엣을 희생시켰다." 1960년 비트 컬렉션은 생제르맹 데 프레 일대에 있는 재즈 클럽을 무리지어 다니는 비트족과 프랑스 여배우이자 카바레 가수였던 줄리엣 그레코에게 영감을 받았다. 모든 의상을 블랙 색상이었고 소재는

←이브 생 로랑이 디올에서 선보인 마지막 컬렉션. 대부분의 의상이 부드러운 가죽과 최고급 악어가죽으로 제작되었고 색상은 어두운 계열이 주를 이루었다.

대담했다. 악어가죽으로 만든 모터사이클 재킷, 니트로 처리한 밍크코트 소매, 캐시미어 터틀넥 스웨터와 타이트한 니트 모자까지 초현대적인 스타일을 선보였다. 그의 대담한 시도에 박수를 보내는 사람도 있었지만 정숙한 분위기를 선호하는 대다수의 고객들은 적잖은 충격에 휩싸였다. 마르셀 부삭은 우왕좌왕하는 고객들의 반응을 알아채고는 생 로랑이 군대에 징집 될 때어떠한 이의도 제기하지 않았다.

스물 네 살의 생 로랑은 알제리 식민지 전쟁터로 징집되었다. 소심하고 겁이 많았던 그는 입대 과정에서 쓰러졌고 급히 군인 병원으로 이송되었다. 상태가 진전되지 않자 급기야 파리 남쪽에 위치한 '발 드 그라스 정신 병원'으로 이송되었다. 생 로랑을 구하기 위해 베르제는 물불을 가리지 않고 캠페인을 벌였다. 마침내 1960년 11월 건강상의 문제로 소집 해제되었지만 그의 모습은 처참했다. 이미 신경증에 시달리고 있었던 연약한 남성에게 치료를 목적으로 자행된 전기 충격 요법과 무차별하게 투약된 향정신성 약물은 그에게 끔찍한 고통을 주었다. 이 때의 기억은 평생

그에게 상처로 남았다. 설상가상으로 이 시기에 생 로랑은 하우스 오브 디올에서 자신이 해고된 사실을 알게 되었다. 그의 계약은 이미 만료되었고 그의 후임자로 마르크 보앙이 임명된 상태였다. 생 로랑은 정신적으로나 신체적으로 많이 쇠약해져 있었지만 베르제와 함께 새로운 모험을 시작하기로 결심했다.

생 로랑은 하우스 오브 디올에게 계약 위반에 대한 법적 책임을 요구했고 본인의 이름으로 디자인 하우스를 오픈하기 위해 자금을 조달해야 했다. 베르제가 모든 일을 진두지휘했다. 생 로랑이 보방 거리에 있는 아파트에 정착하는 것도, 하우스 오브 디올을 고소한 것도, 미국 조지아 주 애틀랜타 출신의 기업가 맥 로빈슨에게 투자를 받은 것도, 모두 베르제가 주도했다. 마침내 디자인 하우스를 설립하기에 충분한 자금이 확보되었고 1961년 12월 4일 이브 생 로랑의 이름을 내건 디자인 하우스가 공식적으로 모습을 드러냈다. 이듬해 1월 30일에 스포티니 2번가에 있는 건물을 인수하여 그 곳에서 첫 번째 패션쇼를 개최했다.

Artistic Explosion Of Color

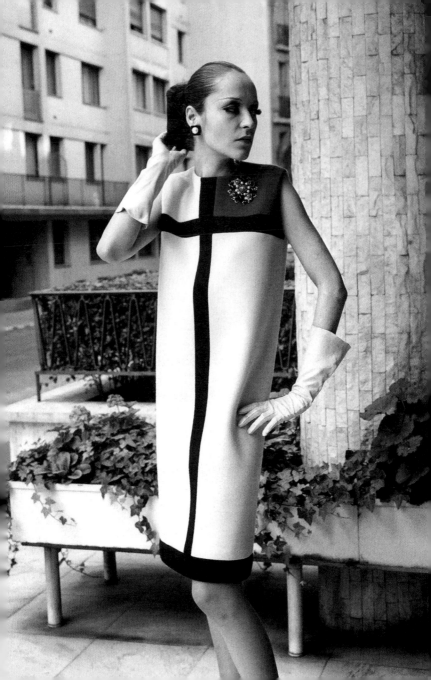

Wearable Works Of Art

"센세이션을 불러 일으켰던 몬드리안 라인은 사람들이 생각했던 것과 달리 여성의 체형과 잘 어울렸다."

-이브 생 로랑, 1980년 3월 파리

저명한 그래픽 디자이너 카상드르는 이브 생 로랑의 이름에 첫 글자를 엮어 세련된 모노그램 로고를 탄생시켰다. 모던한 패션 하우스를 꿈꾸었던 생 로랑의 비전이 반영된 디자인이었다. 많은 직원들이 하우스 오브 디올과 작별을 고하고 생 로랑과 뜻을 함께 했다. 그들 중에 유능한 앤-마리 무뇨스도 있었다. 그녀는 향후 사십 년 동안 스튜디오를 관리하며 생 로랑과 인생의 긴 여정을 함께 했다.

←1965년 가을·겨울 컬렉션. 네덜란드 화가 피트 몬드리안에게 경의를 표한 작품으로 이브 생 로랑에게 큰 성공을 안겨주었다.

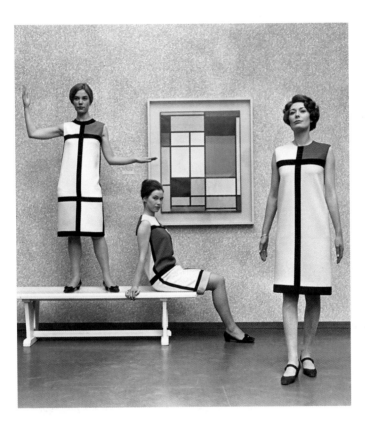

몬드리안의 작품을 테마로 한 드레스로 다양한 색상과 디자인으로 변화를 주었다.

대중들은 생 로랑의 감정 변화를 즉각적으로 알 수 있었다. 자신의 이름으로 디자인 하우스를 운영하게 된 이상 고수해야 될 전통의 굴레가 사라진 셈이었다. 짧은 길이의 더블 피 코트를 시작으로 와이드 레그 세일러 트라우저, 심플한 튜닉 시프트, 짧은 이브닝드레스, 세련된 트렌치코트까지 단 몇 시즌 만에 새로운 형태와 다양한 실루엣이 쏟아져 나왔다.

생 로랑의 성공의 비결은 디오르에게 전수받은 최고의 기술로 실용적인 모더니즘의 특징을 멋스럽게 표현하는데 있었다. 그는 사회에 불고 있는 문화적 움직임과 그 안에서 변화하는 여성의 역할을 빠르게 인식했다. 그는 메리 퀸트가 런던에서 거둔 경이로운 성공을 포착했고 1964년 꾸레쥬가 제시한 미래 지향적인 우주 시대 스타일을 인정했다. 오랜 시간 관행적으로 지속됐던 틀에 박힌 패션을 거부하는 젊은 세대에게 어필할 무언가가 필요한 시점이었다. 1965년 가을·겨울 컬렉션을 마무리하기 몇 주 전에 생 로랑은 모더니즘한 느낌이 부족하다는 이유로 모든 의상을 다시 디자인했다.

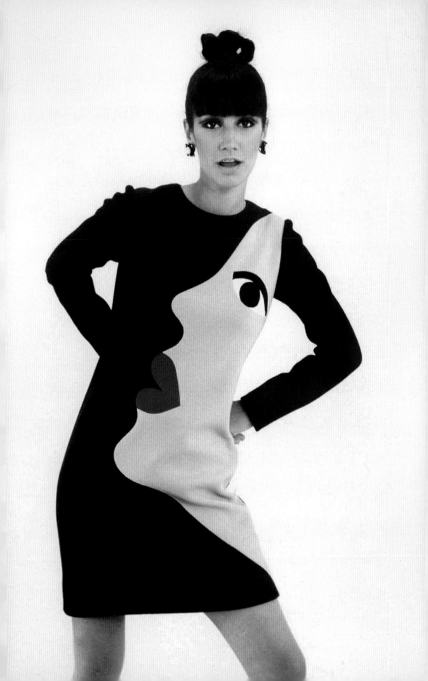

"꾸레쥬는 전통적인 우아함에 빠져서 허우적거리고 있던 나를 낚아채어 그곳에서 나를 건져냈다. 그의 컬렉션에서 자극을 받아 나는 스스로에게 더 나은 무언가를 떠올리라고 독려했다."

그의 어머니가 건네준 《피트 몬드리안 : 삶과 작품》이 촉매제가 되었다. 1957년 미셸 쇠포르가 집필한 작품으로 신뢰할 만한 전기였다. 생 로랑은 네덜란드 예술가인 피트 몬드리안1872-1944의 추상적인 예술과 네오플라스티즘 스타일에 대해 설명한 내용을 훑어보던 중 큰 충격에 빠졌다. 현대적인 생활 방식에 어울리는 실용성이 동반된 새로운 스타일의 우아함을 제공해야 할 시기였다. "드레스가 더 이상 라인이 아닌 색의 구성이라는 사실을 깨달았다. 의복을 조형물로 여겨왔던 생각을 멈추고 가동성이 있는 모빌로 보아야 한다. 여지껏 나의 패션은 대단히 경직되어 있었다. 이제 우리는 행동을 취해야 한다."

←팝 아트적인 요소가 반영된 1966년 가을·겨울 컬렉션. 톰 웨슬만의 '그레이트 아메리칸 누드 시리즈'에서 영감을 받아 60년대의 활기찬 패션을 표현했다.

조르주 브라크가 큐비즘의 상징으로 활용했던 비둘기와 기타에서 영감을 받아 제작한 화려한 이브닝드레스. 현대 미술은 이브 생 로랑의 삶 전반에 걸쳐서 큰 영향을 미쳤다. ↓

생 로랑은 몬드리안의 기하학적 라인과 비대칭적인 색상뿐만 아니라 러시아 태생의 프랑스 모더니스트 세르주 폴리아코프 1900-1969의 지그소 그림에서 영감을 받았다. 그는 이를 바탕으로 스물여섯 개의 새로운 디자인을 탄생시켰다. 생 로랑은 그들의 예술 작품에 경의를 표하며 시각적 역동성을 모던 스타일로 탈바꿈 시켰다. 그는 몬드리안 컬렉션에서 하우스 오브 라신이 제작한 부드러운 울 소재를 도화지처럼 활용했다. 흰색 바탕 위에 검은색 격자무늬로 공간을 나누고 일부를 원색으로 채웠다. 평면 위에 펼쳐진 몬드리안의 정적인 구조가 동적인 여성의 체형과 매끄럽게 어우러지게 했다. 그의 천재성은 다트와 솔기와 같이 눈에 띄지 않는 부분까지 세밀하게 봉합할 수 있는 빼어난 솜씨에서도 빛을 발했다. 1960년대에는 깡마른 체형이 이상적인 모델의 필수 조건이었지만 둥근 엉덩이와 굴곡진 가슴도 생로랑에게는 장애물이 되지 않았다. 그는 군더더기 없이 정갈한 라인으로 우아한 아름다움을 돋보이게 했다.

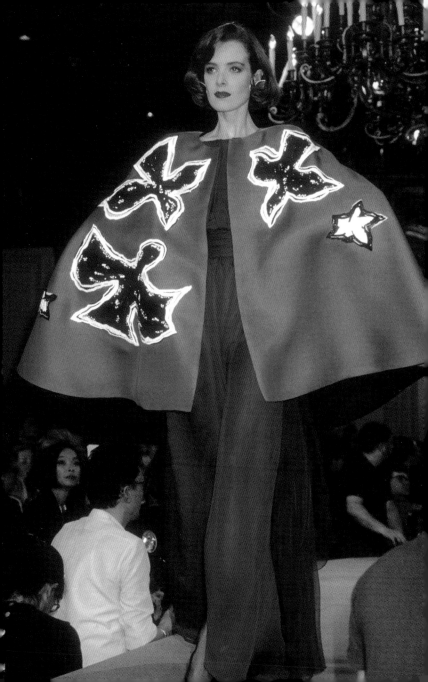

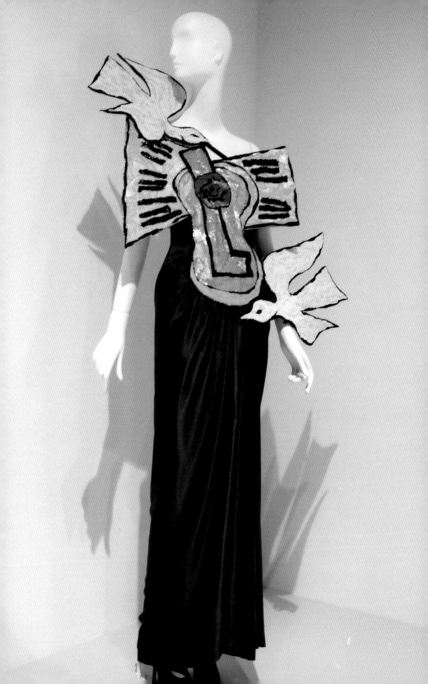

'몬드리안 리뷰'는 패션 역사에 한 획을 그었다. 획기적인 그의 디자인에 대중과 언론 모두 갈채를 보냈고 국제적인 찬사가 이어졌다. 예술가와 디자이너의 명성은 이내 치솟아 올랐고 전 세계적으로 모사품이 넘쳐났다. 작품에 대한 관심이 고조된 가운데 몇 년 뒤에 몬드리안 회고전이 '오랑주리 미술관'에서 개최되었다. 치솟아 오른 패션 하우스의 인기에 힘입어 한 시즌 매출액이 칠십구 만 프랑에서 백사십 만 프랑으로 전 년 대비 두 배 이상이 증가했다. 그는 한 일요 신문과의 인터뷰에서 급진적인 변화에 대한 소회를 다음과 같이 밝혔다. "무감각한 억만장자를 위해 드레스를 만드는데 싫증이 났다."

몬드리안 드레스는 시작에 불과했다. 오페라, 발레, 연극을 사랑했던 그는 이후에도 문화 애호가로서의 열정을 드러내며 예술을 주제로 한 창의적인 탐구를 이어갔다. 그는 추상화에서 불고 있는 미세한 변화와 1960년대 중반부터 대두된 아메리카 옵아트와 팝아트 운동이 추구하는 새로운 표현 방식을 의상에 접목시켰다.

1966년 컬렉션은 앤디 워홀, 로이 리히텐슈타인, 톰 웨셀만, 브리지트 라일리의 새로운 작품들로 가득했다. 컬렉션은 이례적으로 활기찬 색상들이 대거 등장했고 흑백 대비가 강렬한 옵 아트 기술도 눈에 띄었다.

생 로랑은 다양한 작품을 모티브로 칵테일 드레스를 제작했다. 태양과 달, 생생하게 묘사한 옆모습, 연한 핑크색 하트를 드레스에 그려 넣어 재기 발랄함을 강조했다. 또한, 흑백이 강렬하게 대비를 이룬 갈매기 문양을 활용하여 일상복에 세련미를 더했다. 생 로랑은 웨셀만의 '위대한 미국 누드 시리즈'를 통해 전달하고자 했던 팝아트적인 메시지를 두 벌의 의상에 담았다. 보랏빛 바탕의 이브닝드레스 위에 어깨선에서부터 밑단까지 내려오는 핑크빛 여체를 비대칭 구조로 매끄럽게 그려 넣어 절제미의 정수를 보여주었다.

조르주 브라크의 비상하는 새를 모티브로 한 1988 봄·여름 오뜨 꾸뛰르 컬렉션. ↑

1988년 봄·여름 컬렉션에서 수천 개의 금속과 진주로 장식된 재킷을 착용하고 무대 위에 선 나오미 캠벨과 에린 오코너. →

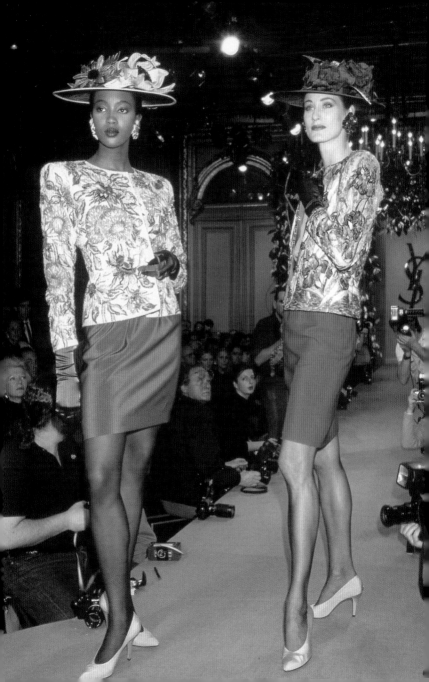

생 로랑은 사십 년이 넘게 패션계에 몸담으며 예술과 패션 사이에 결코 뗄 수 없는 연계성을 탐구했다. 1976년 '오페라-발레 루소' 컬렉션에서는 공연을 방불케 할 만큼 화려한 색상으로 넘쳐났다. 1979년 컬렉션에서 다양한 색상의 새틴 소재를 오려 붙여 만든 드레스를 통해 피카소의 큐비즘을 재해석했다. 시인 루이 아라공과 장 콕토를 기리기 위해 준비한 1980년 컬렉션에서 호화로운 보석으로 장식한 새틴 이브닝 재킷에 아름다운 시 구절을 수놓았다. 1988년 봄·여름 컬렉션에서는 프랑수아 르사주 이끄는 '르사주 자수 공방'과 공동 제작한 독특한 구슬로 만든 작품들이 큰 찬사를 받았다. 그 중 스물두 가지 색상으로 만든 이십 오만개의 금속 장식과 이십만 개의 진주를 꿰매어 반 고흐 '아이리스' 카디건이 독보적인 아름다움을 드러냈다. 생 로랑은 패션계의 거장다운 모습으로 20세기의 위대한 예술가를 향해 경의를 표했다.

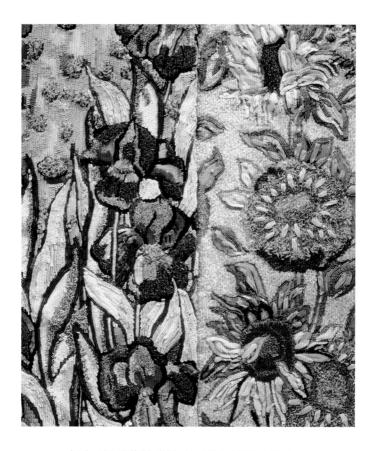

'르사주 자수 공방'에서 제작한 반 고흐의 아이리스와 해바라기.

A DECADE

OF STYLE

INNOVATION

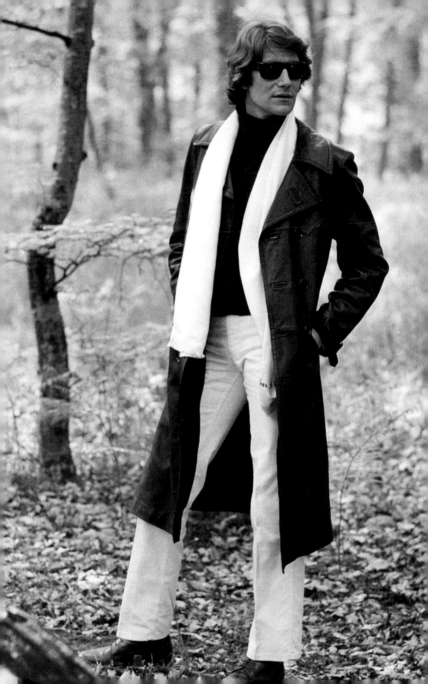

The Stylish 1960s

"패션은 사라져도 스타일을 영원하다. 일시적인 유행에서 벗어나 여성들에게 더 큰 자신감을 줄 수 있는 클래식한 의상을 만드는 것이 나의 꿈이다."

-이브 생 로랑

생 로랑은 최고의 자리를 열망하는 야심가에서 세계에서 가장 영향력 있는 디자이너로서 발돋움했다. 그는 명성을 얻기 시작할 때부터 현실에 안주하지 않고 획기적인 발상으로 패션계에 일대 변혁을 일으켰다.

생 로랑은 남성의 전유물로 여겨졌던 클래식한 아이템을 여성복에 접목시켜 선풍적인 인기를 몰고 왔다. 그가 시도했던 더블 브리스티드 리퍼 재킷과 정장 바지는 어엿이 현대 여성의 필수 아이템으로 자리 잡았다. 코코 샤넬이 본인의 유명세로

←'CBS 패션 스페셜'을 위해 포즈를 취하고 있는 이브 생 로랑. 1968년 6월 남성복 컬렉션에서 선보인 선글라스와 가죽 트렌치코트를 착용했다.

브랜드의 가치를 높인 것처럼 생 로랑도 그녀와 같은 길을 걸었다. 생 로랑은 그의 신화적 위상에 매료된 대중들을 통해 브랜드의 가치를 높였다.

1960년대 생 로랑의 장발 스타일과 캐주얼한 옷차림은 모두를 열광시켰지만 안타깝게도 정작 본인은 점점 피폐해져 갔다. 그는 쉬지 않고 담배를 피웠고 심한 우울증과 정신 불안으로 인해 탈선을 일삼았다. 그의 뒤에는 언제나 질병과 중독에 대한 소문이 꼬리표처럼 따라다녔다. 내성적인 디자이너가 천재적인 재능으로 괴로워하며 스스로를 파괴하는 모습은 대중의 구미를 자극할 만한 기삿거리였다. 생 로랑은 이렇게 형성된 사고뭉치 이미지를 상업적으로 영리하게 활용했다.

재정과 운영을 책임졌던 베르제 덕분에 그는 복잡한 일상에서 벗어나 사교계의 생활을 만끽할 수 있었다. 생 로랑은 '맥심 드 파리'에서 식사를 했고 다소 이른 시간부터 '셰 레진 나이트 클럽'에서 춤을 추었다. 《보그》 저널리스트인 해미시 보울스가

런던 본드 스트리트에 오픈한 '리브 고쉬 부티크' 개장식에서 오랜 친구 베티 카트루스와 루루 드 라 팔레즈와 함께 사파리 튜닉을 맞춰 입고 포즈를 취하고 있는 이브 생 로랑.→

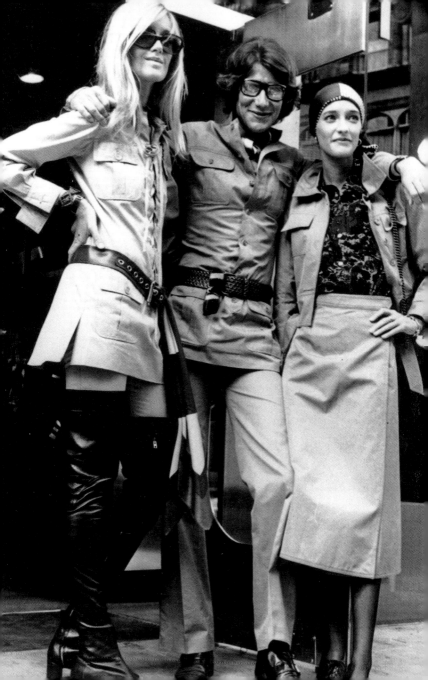

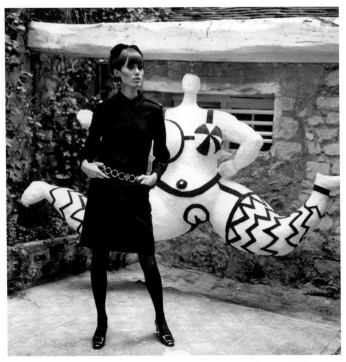

신세대의 상징인 코튼 드레스, 후프 체인벨트, 로저 비비에가 디자인을 한 필그램 펌프.

언급한 것처럼 "생 로랑은 예리한 통찰력으로 시대정신을 포착했다." 그는 성공에 취해 생각 없이 클럽에서 허송세월을 보내지 않았다. 그는 클럽에서 사회적 변화의 흐름을 감지했다. 생 로랑은 여성을 이해했고 그들과 어울리는 시간을 즐겼다. 그의 친구이자 뮤즈인 베티 카트루스는 중성적인 매력이 돋보이는

모델로 큰 키에 금발 머리가 그와 닮아서 그런지, 사람들은 그녀를 여자 생 로랑이라고 불렀다. 또 다른 맴버에는 리브 고쉬에서 언론국을 운영하는 칠레 출신의 상속녀 클라라 세인트와 하우스 오브 디올에서부터 두터운 친분을 쌓아온 앤-마리 무뇨스가 있었다. 생 로랑은 그들과 어울리며 점점 더 거세어져 가는 여성 평등의 목소리를 인지했다. 그는 여성에게 힘을 실어주는 의복의 필요성을 간파했다. 생 로랑은 오뜨 꾸뛰르의 엄격한 과정을 고수하며 완벽한 작품을 만들기 위해 혼신의 힘을 기울였다. 한편으로 오뜨 꾸뛰르의 노동 집약적인 작업 환경과 소수를 위한 고가의 컬렉션을 제작하는데 한계를 느끼고 있었다. 빠르게 변화하는 세상에서 맞춤형 이브닝 가운이나 손수 바느질한 정교한 장신구로 뒤덮인 칵테일 드레스에 수천 파운드를 지출할 수 있는 고객의 숫자는 점점 줄어들고 있었다. 생 로랑은 젊은 세대의 감성에서 이 문제의 실마리를 찾았다. 그들은 고가의 제품을 소비할 수 없었지만 여전히 스타일리시한 의상을 갈망했다. 생 로랑은 여성들의 삶에 활력을 불어 넣어 줄 수 있는

의상을 출시하기로 결심했다. 물론 그가 기성복을 시도한 최초의 디자이너는 아니다. 마들렌 비오네1876-1975와 뤼시앵 를롱 1889-1958이 가격적인 면에서 부담을 덜어주는 방향으로 기성복을 만들었었다. 다만, 상품별로 독특한 개성을 투영하여 의복의 고유성을 확립한 것은 생 로랑이 처음이었다. "리브 고쉬는 생필품이며 일상생활에서 필요한 요소들을 충족시켜드립니다. 당신은 리브 고쉬와 함께 당신이 꿈꾸는 모습을 실현할 수 있습니다." 생 로랑은 그의 시그니처 디자인을 고급스러운 소재로 만든 기성복을 공급하고 싶었다. 1966년 9월 26일 그의 꿈이 가시적인 결과로 나타났다. 파리 레프트 뱅크가 있는 루 드 투르농 21번지에 최초의 '리브 고쉬 부티크'를 오픈했다. 새로운 부티크는 생 제르망에서 벗어나 생 쉴피스 성당 주변에 좁은 거리에 자리 잡았다. 디자인을 담당했던 이사벨 이베는 레드와 블랙의 강렬한 색상으로 천정을 꾸몄으며 미스 반 데어 로에의 튜브러 체어로 모던하면서도 실용적인 아름다움을 강조했다. 생 로랑은

파리 '리브 고쉬 부티크'에서 더블브레스트 격자무늬 울 정장을 착용한 까뜨린느 드뇌브.→
1966년 9월 '리브 고쉬 부티크' 오프닝에서 포즈를 취하는 이브 생 로랑. ↓

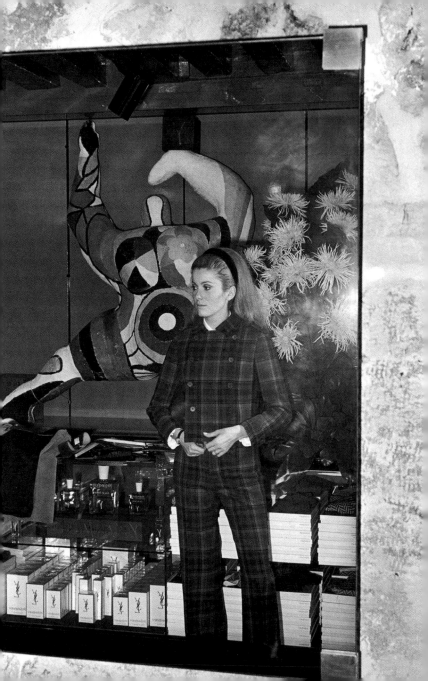

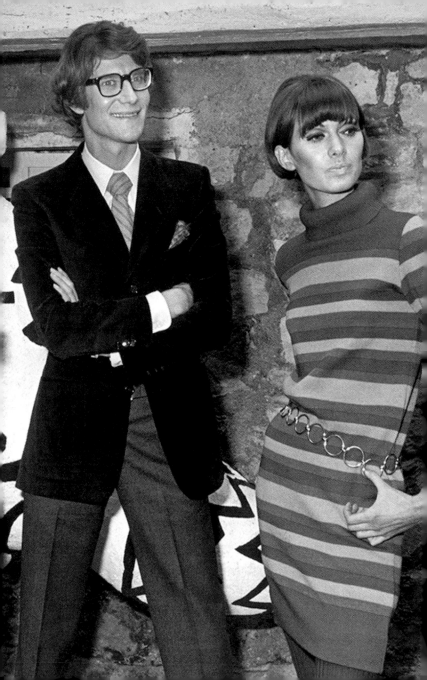

오뜨 꾸뛰르에서 선보인 작품을 참고하여 유사한 주제로 '리브 고쉬'를 디자인 했으며 단지 손바느질 대신 재봉틀을 사용하여 의상을 완성했다. 그는 합리적인 가격을 제시하기 위해 아류작을 선보이지 않았다. 전통적인 방식으로 의복의 아름다움을 탐닉할 수 없는 세대에게 또 다른 선택지를 제시했을 뿐이다. 독창성은 그대로 유지한 채 제작 과정의 간소함을 통해 기성복의 반경을 넓혔다. 1968년 《워먼스 웨어 데일리》와의 인터뷰에서 생 로랑은 다음과 같이 말했다. "맞춤복과 기성복을 대상으로 동일한 창의적인 행위가 적용된다. 단지 차이점이 있다면 소재의 질, 수작업의 유무, 사용 되는 부속품이 다를 뿐이다."

새로운 부티크에는 생 로랑의 트레이드마크인 슈트와 안경을 착용한 실물 크기의 초상화가 놓여졌다. 이 그림은 스페인 화가 에두아르도 아로요[1937-2018]의 작품으로 앞으로 펼쳐질 새로운 모험을 관망하는 듯 한 그의 모습이 매우 인상적이었다. 부티크 벽면에는 줄무늬 저지 드레스가 걸려 있었고 반짝이는 메탈 글라스 진열장에는 눈을 현혹시키는 주얼리와 액세서리가 놓여 있었다.

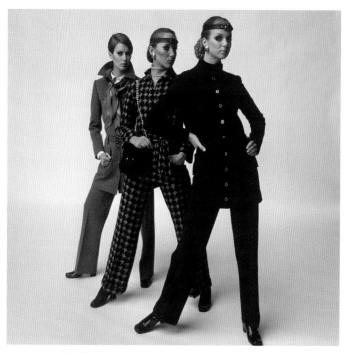

클래식한 남성 유니폼을 모티브로 디자인 한 여성용 바지 정장.

프랑스 배우 까뜨린느 드뇌브가 그랜드 오픈닝에 참석했다. 이날 그녀는 벨벳 머리띠, 오버사이즈 선글라스, 밀리터리 스타일의 피 코트를 착용한 채 배우 포스를 물씬 풍기며 등장했다. 훗날 평생지기로 발전하게 될 그들의 인연은 드뇌브가 영국 여왕이 주최한 리셉션에서 착용할 드레스를 그에게 의뢰하면서 시작되었다. 생 로랑은 그녀에게 직접 스웨이드 미니스커트와

새롭게 출시된 바지 정장을 권유했고 그 스타일은 즉시 베스트셀러가 되었다.

1966년 생 로랑은 파워풀한 여성을 연상시키는 '르 스모킹' 재킷을 선보였다. 그는 전통적인 이브닝드레스의 대안으로 블랙 턱시도를 제시했다. 빼어난 재단 솜씨를 발휘하여 만든 남성적인 바지 정장에 여성미가 물씬 풍기는 실크 리본 블라우스를 매치하여 성별의 모호함을 대두시켰다. 그의 우아한 턱시도는 사회적 공분을 일으켰다. 호텔과 레스토랑에서는 바지 정장을 착용한 여성들에게 서비스 제공을 거부했다. 그러나 거세게 몰려오는 변화의 흐름을 막기에는 역부족이었다. 생 로랑의 가장 친한 친구인 베티 카트루스는 큰 키에 마른 체형에서 배어나오는 중성적인 매력을 앞세워 유니섹스 스타일의 서막을 올렸다. 블랙 턱시도의 성공은 그가 남긴 모든 작품을 뛰어넘는 독보적인 작품으로 평가받고 있다. '르 스모킹'은 다양한 방식으로 진화했다. 처음에는 측면을 따라 넓게 새틴을 덧댄 블랙 양모 바지에

1967년에 선보인 '르 스모킹'은 향후 사십 년 동안 생 로랑을 대표하는 주력 상품이 되었다. →

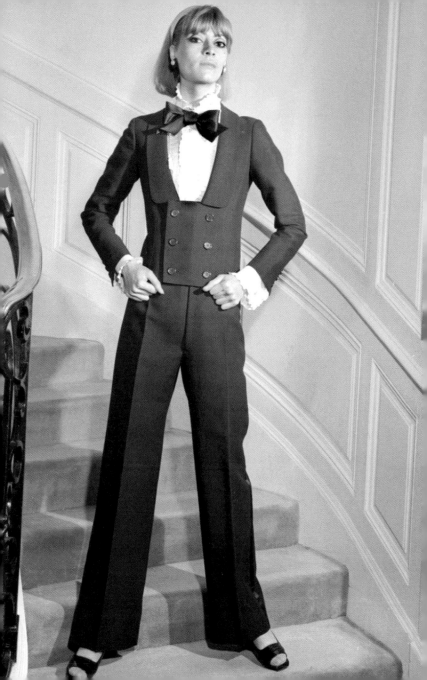

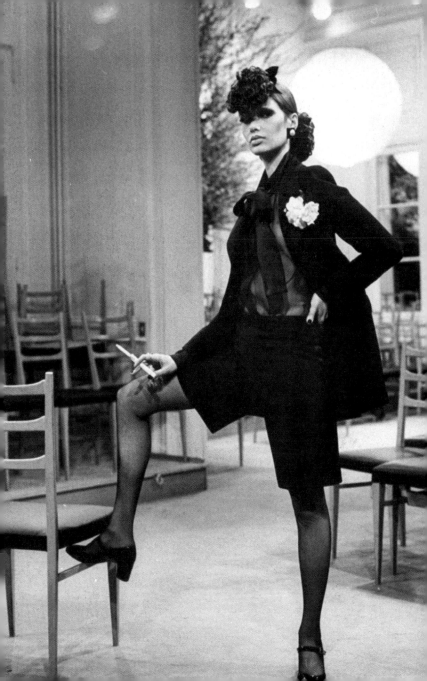

화이트 블라우스를 매치했다. 그 후로 이 년 뒤에는 반바지에 시스루 블랙 블라우스를 선보이며 대중들에게 큰 충격을 주었다. 생 로랑은 가슴과 하체의 절묘한 부위를 스팽글 리본으로 장식한 것 외에 속이 훤히 비치는 오간자 시프트 드레스를 발표하면서 또 다시 논란을 일으켰다. 1968년 학생 시위로 파리 전역이 흔들리고 있을 때 생 로랑은 마라케시로 피신했다. 컬렉션을 위해 파리로 귀환했을 때 그의 손에는 대담한 스케치로 가득했다. 그는 컬렉션에서 더플코트와 프린지 가죽 재킷을 포함하여 타조 깃털 만든 호사스러운 밴드로 엉덩이 주위를 감싼 것 외에 거의 올 누드가 드러나는 시스루 시폰 드레스를 선보였다.

　알제리 태생인 생 로랑에게 북아프리카는 예술·문화적 영감의 원천이었다. 그는 밤바라 컬렉션에서 구슬과 보석으로 장식한 미니 시프트를 선보였다. 라피아야자 섬유 위에 흑옥과 청동빛을 띠는 나무 구슬과 스팽글을 복잡하게 엮어 이국적인 분위기를 자아냈다. 생 로랑을 대표하는 작품 중 하나인 '사파리'

←이브 생 로랑은 고객들을 충격의 도가니로 몰아넣는 것을 즐겼다. 패션계의 이단아였던 그는 정장스타일의 반바지에 시스루 블라우스를 매치하여 중성적인 매력을 배가시켰다.

또는 유틸리티 재킷은 당시 아프리카의 군대가 착용했던 헐렁한 유니폼에서 영감을 받아 탄생했다. 요즘 관점에서 식민주의 역사가 배어나온다는 이유로 문제성이 제기되기도 했지만 1967년 런웨이에서 첫선을 보였을 때만 해도 호평 일색이었다. 뜨거운 반응에 힘입어 생 로랑은 이듬해 《보그》 파리를 위해 특별히 금속 링 벨트가 달린 맞춤형 유틸리티 튜닉을 제작했다. 사진작가 프랑코 루바르텔리는 180센티미터가 훌쩍 넘는 독일 출신의 모델 베르슈카와 관목지에서 화보 촬영이 진행했다. 사진에서 발산되는 강렬한 이미지는 '여성 해방'이라는 시대정신과 절묘하게 맞아떨어졌다. 패션 잡지는 출간되자마자 엄청난 반향을 일으켰다. '리브 고쉬' 매장에 대량으로 생산된 상품이 걸리기도 전에 물밀 듯이 밀려들어 올 고객을 확보한 셈이었다.

다양하게 형태로 변형된 바지 정장은 브랜드의 주력 상품으로 자리 잡았다. 첫 출시 이후로 십 년이 지났을 때쯤 생 로랑은 바지 정장 목록에 우아한 점프 수트를 추가했다. 아이디어의

1968년 엉덩이에 타조 깃털로 만든 밴드와 클로드 라란드의 세르팡 벨트를 두른 것 외에 속살이 고스란히 드러난 이브닝드레스를 보고 관객들은 충격에 휩싸였다.→

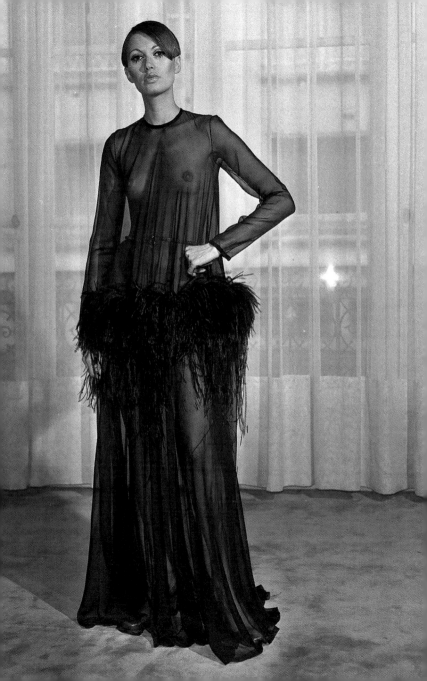

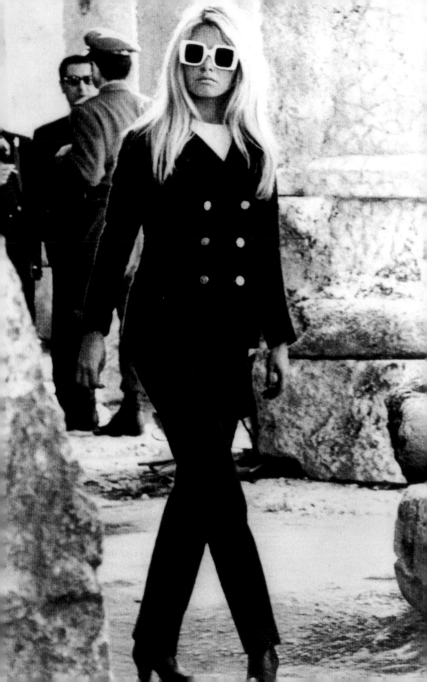

시작은 기능성이 강조된 올인원 파일럿 슈트에서 비롯되었다. 생 로랑은 작업복 특유의 실용적인 면을 유지하면서 여성의 체형미가 도드라지게 디자인했다. 정교한 재단 기술에 힘입어 헐렁했던 실루엣은 사라지고 세련된 여성복으로 탈바꿈했다. 다리가 곧게 뻗은 체형의 모델을 기용한 것이 신의 한수로 작용했다. 생 로랑의 새로운 의상은 실용성과 편안함을 추구하는 미국 고객들에게 큰 인기를 끌며 출시된 지 얼마 지나지 않아 품절되었다. 점프수트는 반짝이는 스팽글에서 차분한 울 저지까지 디테일과 디자인에 변화를 주며 다양한 버전으로 제작되었다.

생 로랑은 실용성과 스타일을 동시에 추구했다. 알몸을 드러내는 것을 금기시 했던 시대에 그는 관습을 깨고 오히려 여성 해방의 상징으로 노출을 승화시켰다. 생 로랑은 변화의 바람이 거세게 불었던 격동의 시대를 살아가면서 누구보다 여권 신장의 움직임을 잘 이해하여 그의 혁신적인 디자인에 새로운 시대정신을 매력적으로 녹여냈다.

←클래식한 더블브레스트 바지 정장을 입은 프랑스 배우 브리지트 바르도.

1968년 '리브 고쉬 부티크'의 뉴욕 상륙을 축하하기 위해 매장을 찾은 다이애나 로스.

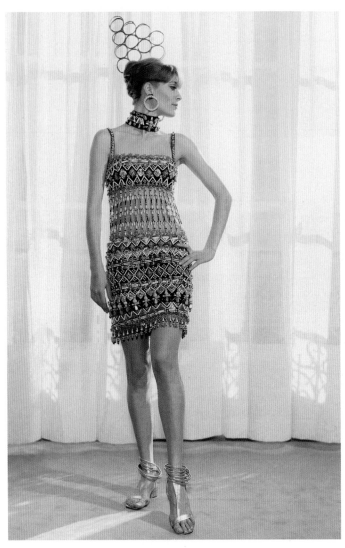

1967년 봄·여름 컬렉션에서 아프리카 예술에서 영감을 받아 다양한 구슬로 복잡하게
장식한 미니 드레스와 정교한 머리 장식을 선보였다.

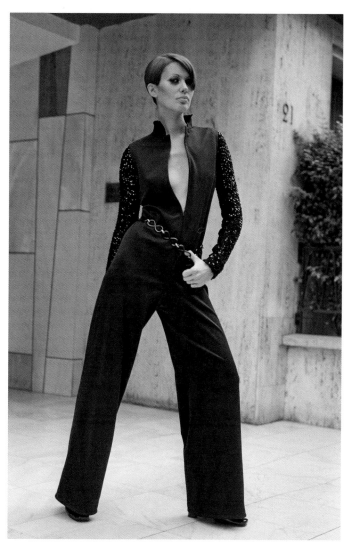

1968년 런웨이에 등장한 최초의 점프 수트. 크레이프 드 신 소재를 사용하여 무게감을
가볍게 덜어주었고 지퍼를 그대로 노출하여 캐주얼한 느낌을 더했다.

THE
SCANDALOUS
70S

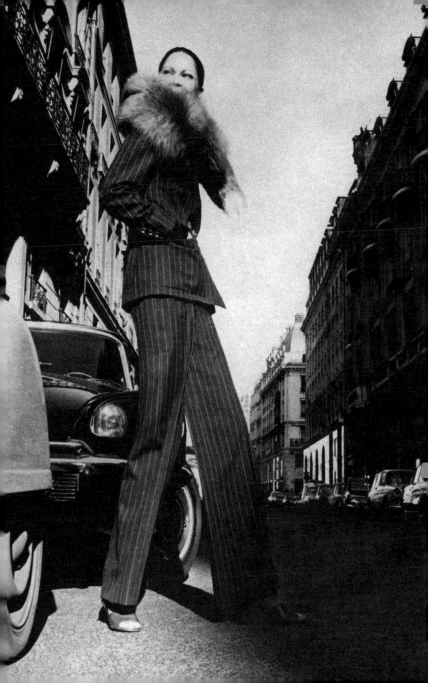

The Era of Liberations

삼십 대 초반에 접어든 생 로랑은 국제적인 명성과 부를 누리게 되었다. 세계적인 부호들과 허물이 없이 지냈고 유명 디자이너라는 새로운 이미지에 편안함을 느꼈다.

파파라치에게 그는 매력적인 피사체였다. 앤디 워홀과 뉴욕에서 파티를 즐길 때도, 루돌프 누레예프와 파리에 있는 쾌락주의 클럽에서 어울릴 때도 파파라치들은 그를 끈질기게 쫓아다녔다. 심지어 마라케시 저택에서 존 폴 게티 주니어, 그의 아름다운 아내 탈리타와 같은 제트족들과 느긋하게 시간을 보낼 때도 파파라치들은 그의 모습을 사진에 담았다.

생 로랑은 해외여행을 싫어했지만 북아프리카는 예외였다. 가족과 행복했던 추억들로 가득한 그곳을 막연히 그리워했다. 그는 어린 시절 뛰어 놀았던 북아프리카의 화창한 날씨와 이국적인 특색을 좋아했다. 1967년 생 로랑은 피에르 함께 마라케시로

←1971년《보그》에 실린 사진.

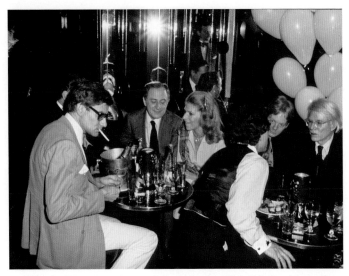

1977년 '르 팔라스' 나이트클럽에서 피에르 베르제, 앤디 워홀과 함께 있는 이브 생 로랑.

향했다. 그들은 히피들이 모여 있는 라 마모우니아에서 휴가를 보내던 중 레몬 정원이라고 알려진 소박한 집을 구입했다. 돌담으로 둘러싸인 안뜰에 자리잡은 이 집은 활기가 넘치는 제마 엘프나 광장에서 지근거리에 있는 전통 시장에 위치하고 있었다.

마라케시는 언제나 창작의 고통과 씨름하며 무언의 압박에 눌려 있던 생 로랑에게 안락한 도피처가 되었다. 그는 시간이 날 때마다 피에르와 함께 '다르 엘 한치'라고 불리는 피난처에서 몇 주 동안 안락한 시간을 보냈다.

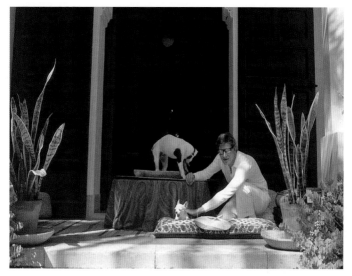

업무 압박에서 벗어나 마라케시의 집에서 휴가를 보내는 이브 생 로랑.

생 로랑은 눈부시게 빛나는 북아프리카의 하늘과 그들의 자유방임적인 문화에서 푹 빠져 있었다. 그는 샌들에 코튼 카프탄을 입고 북적거리는 재래시장을 자유롭게 헤매고 다니며 아무도 그를 알아보지 못하는 곳에서 자유를 만끽했다. 쉽사리 손에 넣은 마약 칵테일은 나른한 분위기를 한껏 고양시켰다. 마라케시에서는 모로코산 대마초인 키프를 아무런 제약 없이 피울 수 있었다. 또한, 헤로인과 같은 아편제와 새로운 스타일의 환각제가 자유분방한 삶을 추구하는 부유층 사이에서 큰 인기를 끌고

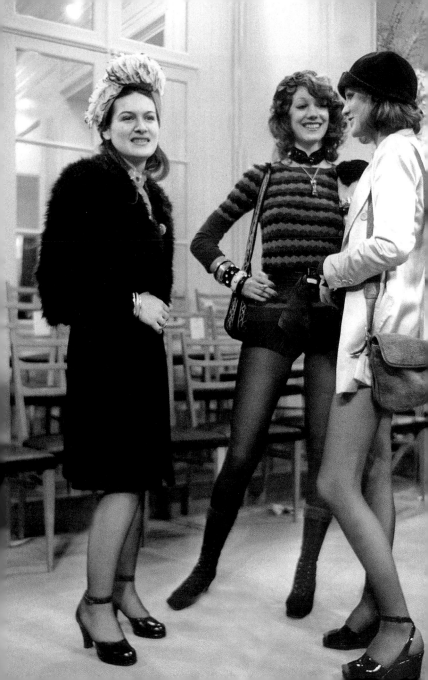

있었다. 1996년 앨리스 로스트혼이 지필한 전기『이브 생 로랑』에서 마라케시에서의 일상을 다음과 같이 기록했다. "생 로랑은 그곳에서 아주 가까운 사람들과 시간을 보냈다. 페르난도 산체스(파리 의상조합학교 동급생), 클라라 세인트와 그녀의 남자친구 타테 클로소브스키(화가 발튀스의 아들), 베티와 프랑수아 카트루스로 구성된 소수 정예 멤버들은 서로에게 두터운 신뢰를 가지고 있었다. 생 로랑은 편안한 환경에서 할 수 있는 모든 것을 시도를 했다." 몇 년 후 그는 안소니 버지스에게 그때의 경험을 다음과 같이 말했다. "마약은 탈출구 그 이상의 의미가 있다. 그들은 새로운 상상의 세계로 예술가를 이끈다." 새로운 10년의 시작과 동시에 극적인 변화가 파리에서 일어났다. 집권 11년 차에 접어든 샤를 드골 대통령이 사임을 했고 철수 할 거 같았던 미국은 여전히 베트남 전쟁에 휘말려 있었다. 의기양양 했던 1960년대의 낙관주의는 암울한 냉소주의로 바뀌고 있었다.

←이브 생 로랑과 돈독한 사이였던 팔로마 피카소, 마리사 베렌슨, 루루 드 라 팔레즈.

1971년 '해방 컬렉션'에서 헬무트 뉴턴이 촬영한 팔십 벌의 작품들이
2015년 파리의 '피에르 베르제-이브 생 로랑 재단'에 전시되었다.

1970년 앤디 워홀이 그의 작업실 제자들과 함께 파리에 도착
했다. 그는 단편 영화 「라무르」를 촬영하기 위해 레프트 뱅크
에 있는 칼 라거펠트의 아파트에 방문했다. 칼 라거펠트는 그
의 영화에서 비중이 작은 역할을 맡았다. 생 로랑은 연기를 하는
라거펠트의 모습을 엿보고 싶었다. 아름다운 사회 부적응자였
던 그는 자유분방한 보헤미안들 사이에서 촬영을 지켜보고 있
었다. 앤디 워홀의 영화는 사람들에게 지적 허영으로 비춰졌다.

영화의 가치는 현저하게 떨어졌고 카메라워크는 모호했다. 당황스럽기 짝이 없는 스토리라인이 전계되었지만 창의력으로 무장한 매력적인 사람들이 그의 영화에 출현했다.

생 로랑과 라거펠트는 1954년 나란히 '국제 양모 사무국 대회'에 참가한 것을 계기로 친구가 되었다. 이 대회의 우승은 생 로랑에게 돌아갔고 훗날 하우스 오브 디올의 수석 디자이너가 돌 수 있는 도약의 발판이 되었다. 라거펠트는 그의 뒤를 이어 2위를 차지했다. 치열한 경쟁 속에서도 원만한 관계를 이어갔지만 생 로랑이 엄청난 성공을 거두면서 둘의 우정에 금이 가기 시작했다. 극단적인 차이점을 드러내는 둘의 성격을 동시에 포용하기란 쉬운 일은 아니었다. 자연스럽게 어울리는 사람들 사이에서 파벌이 형성되기 시작했다. 앤디 워홀은 두 사람 모두와 친분이 있었지만 묘하게 사람의 마음을 끄는 생 로랑의 매력에 점차 매료되었다. 생 로랑은 앤디 워홀의 문화적 영향을 인정하여 팝아트 컬렉션을 준비하는 과정에서 그의 작품을 참조했다. 1972년 사색에 잠긴 그의 모습을 우연히 발견한 앤디 워홀은 생 로랑

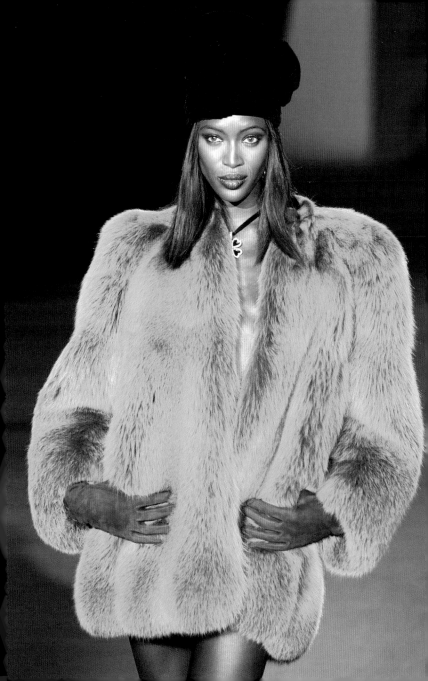

에게 다양한 색상으로 제작할 실크 스크린 초상화의 모델이 되어줄 것을 부탁했다.

팔로마 피카소는 생 로랑과 라거펠트 둘 다와 어울리는 몇 안 되는 인물이었다. 스물 두 살의 그녀는 예술가 모친 프랑수아 질로와 함께 파리에서 살고 있었다. 새까만 머리에 도자기 같이 하얀 피부, 선명한 붉은 입술을 가진 그녀는 자신의 아름다움을 사람들에게 매력적으로 어필했다. 그녀는 포토벨로 로드에 있는 벼룩시장에서 발견한 아이템과 어머니의 옷장을 습격해서 건진 의복을 조합하여 스타일리시한 분위기를 연출했다. 그녀는 1940년대 빈티지 의상을 근사하게 소화해 냈고 크레이프 드 신 소재의 드레스와 우아한 터번을 자주 착용했다. 생 로랑은 그녀의 모습을 보며 어린 시절 그가 존경했던 크리스디앙 베라르의 삽화와 사랑스러운 어머니의 옷차림을 떠올렸다.

1971년 1월에 스폰티니 거리에서 발표한 '리버레이션 컬렉션'은 이렇게 시작되었다. '스캔들 컬렉션'이라고 알려진 이

←'리버레이션 컬렉션'을 재해석한 2002년 봄·여름 오뜨 꾸뛰르에 등장한 나오미 캠벨.
1940년대 스타일의 실크 슬립 드레스와 크레이프 드 신 슈트를 두고 '완벽한 혐오'로 일갈했다. ↓

컬렉션은 1940년대 유행했던 전쟁 패션에서 영감을 받은 작품들로 구성되었다. 팔십 벌의 대담한 스타일이 공개되자 생 로랑을 사랑했던 고객들은 충격에 휩싸였다. 패션쇼장에서는 한바탕 소란이 벌어졌고 패션 매체들은 앞다투어 '파리에서 가장 흉측한 컬렉션'이라고 독설을 쏟아냈다. 복고풍이 과도하게 반영된 이 컬렉션에는 제2차 세계 대전 중에 유행했던 각진 어깨와 박스형 실루엣, 짧은 드레스, 웨지 힐 슈즈, 통이 넓은 주름 바지가 등장했다. 팔로마 피카소, 마리사 베렌슨, 루루 드 라 팔레즈는 각자의 개성을 살려 최신식 복고풍을 착용하고 패션쇼장에 등장했다. 생 로랑을 지원하기 위해 그들은 전략적으로 청중들 사이에 배치된 좌석에 앉았지만 패션쇼가 불러온 후폭풍을 잠재우기에는 역부족이었다. 유지니아 셰퍼드는 《인터내셔널 헤럴드 트리뷴》에 기고한 글에서 패션쇼를 '완벽한 혐오'라고 평가했다. 심지어 프랑스 언론조차 쉽게 수그러지지 않을 재앙이라며 전례 없는 방식으로 생 로랑에게 맹공격을 퍼부었다.

목선이 깊게 파인 시폰 드레스, 그리스 고전 예술에 나오는

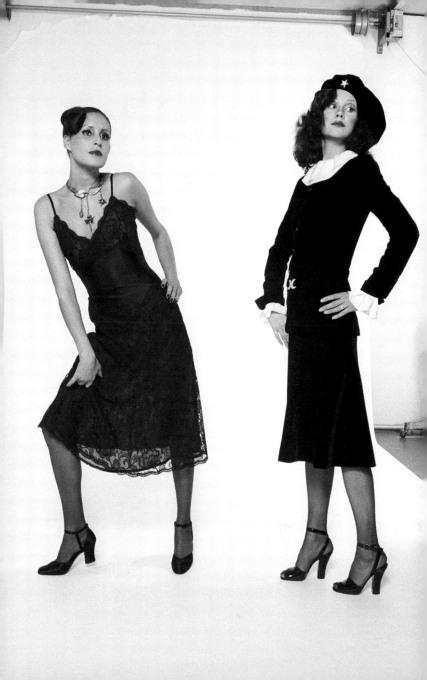

에로틱한 장면을 고스란히 프린트한 퍼프소매, 붉은색 입술로 수놓은 벨벳 코트, 화려한 색상의 볼륨감을 강조한 폭스 퍼 코트까지 그간에 선보였던 유니섹스 스타일과 완전히 동떨어진 방향으로 컬렉션이 전개되었다. 빨간 입술에 노브라 차림으로 웨지 힐을 신은 모습은 파리를 점령했던 나치에게 기생했던 협력자들의 모습을 연상시켰다. 생 로랑은 부지불식중에 중년층의 기억 속에 깊이 감춰진 상처를 건드린 셈이었다. 나치 통치하에서 느꼈던 두려움과 박탈감이 동시다발적으로 봉인 해제되면서 무시무시한 분노가 생 로랑에게 향했다. '리벌레이션 컬렉션'은 형편없는 취향의 저급한 예술을 일컫는 '키치'로 묘사된 최초의 컬렉션이었다. 생 로랑은 이미 그에게 쏟아질 비난을 예측하고 있었다. 그는 당시 프랑스 《엘르》와의 인터뷰에서 다음과 같이 말했다. "고상한 사람들이 내가 만든 플리티드나 드레이프 드레스를 보고 1940년대의 기억을 떠올리거나 말거나 신경 쓰지 않는다. 내게 중요한 것은 이 패션에 대해 전혀 모르는 젊은층이 이 스타일을 입고 싶어 한다는 점이다."

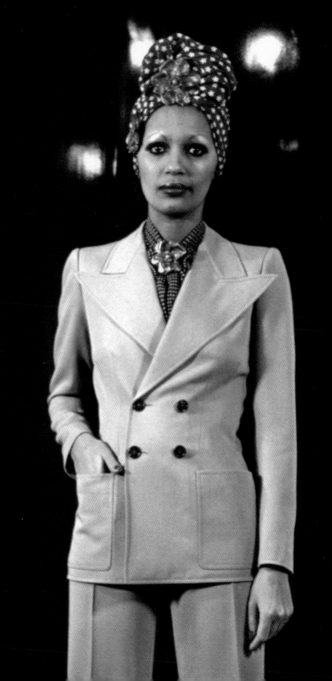

대중의 반발은 오래지속되지 않았다. 세대들은 문화, 시대, 대륙의 경계선을 넘어 개성 있는 스타일을 선택할 권리가 스스로에게 있다고 주장했다. 생 로랑은 본인조차 경험하지 못한 과거의 금기된 기억을 끌어내어 대담하고 섹시한 방식으로 새로운 패션 패러다임을 제시했다. 1865년 사람들은 마네의 <올림피아> 전시를 보고 부정적인 반응을 쏟아졌다. 마치 평행 이론처럼 똑같은 일이 생 로랑에게 벌어졌다. 그는 이 사건을 통해 시류를 거스르는 창의적인 발상은 반드시 비난이 동반된다는 사실을 알게 되었다. 그는 《워먼스 웨어 데일리》와의 인터뷰에서 자신이 처한 상황을 다음과 같이 말했다. "편협하고 보수적이다 못해 금기에 얽매여 있는 무기력한 사람들을 만났다. 패션처럼 자유를 보장하는 분야에서 이런 일이 일어나다니... 상상도 못했다. 나는 이 스캔들을 통해 엄청난 자극을 받았다. 새로운 것의 또 다른 이름이 충격이라는 것을 알았기 때문이다."

고도의 재단 기술로 과도하게 넓은 레펠 라인을 정교하게 마무리한 더블브레스트 재킷. ↑

←2015년 '스캔들 컬렉션' 전시회에서 공개된 이브 생 로랑의 오리지널 스케치.

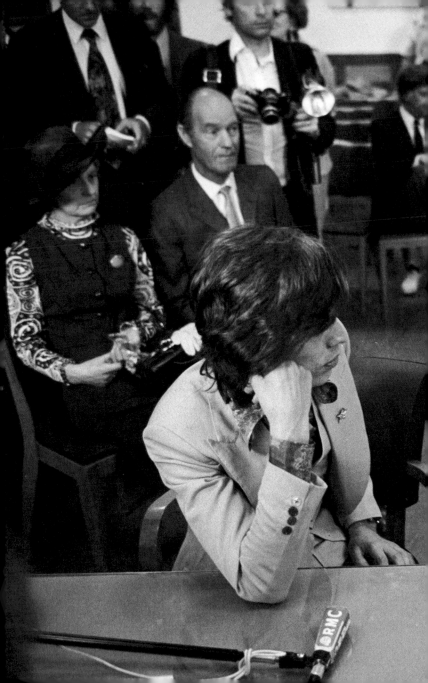

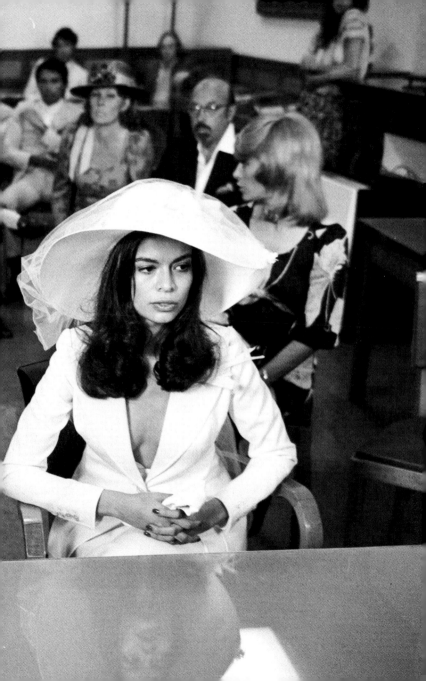

니카라과 태생인 비앙카 페레즈-모라 마시아스는 웨딩드레스를 의뢰하기 위해 스폰티니 거리에 있는 부티크에 방문했다. 스캔들 컬렉션에 깊은 인상을 받는 그녀는 생 로랑과의 첫 만남에서 확고한 자신만의 스타일을 제시했다. 생 로랑은 간결한 라인에서 묻어나는 모던미와 자연스러운 세련미로 패션 역사상 가장 상징적인 웨딩드레스를 탄생시켰다. 그녀는 믹 재거(롤링스톤의 리드 싱어)와의 결혼식에서 날렵한 어깨선이 돋보이는 흰색 턱시도를 착용했다. 재킷 라펠 사이로 살포시 드러난 맨 가슴과 면사포가 아닌 커다란 흰색 모자를 쓴 비앙카의 모습은 파파라치들에 의해 삽시간에 전 세계로 퍼져나갔다.

비앙카 재거는 거의 사십년이 지난 후에 그때를 회상하며 다음과 같이 말했다. "일반적으로 생각하는 것과 달리 나는 턱시도 팬츠가 아닌 폭이 좁은 롱스커트를 입고 있었다. 생 로랑은 챙이 넓은 모자로 면사포를 대신했고 꽃다발 대신 슈트에 어울리는 코사지를 손목에 착용하게 했다." 예복 스타일을 몰랐던 스물일곱 살의 신랑 믹 재거도 생 로랑의 페일 그린 쓰리피스

슈트에 화려한 스니커즈를 신고 그녀 옆에 섰다. 믹 재거와의 결혼을 실패로 끝났지만 생 로랑과는 오랜 친구로 남았다.

패션 사진작가인 장루프 쉬흐는 어느 날 스튜디오에 찾아온 친구의 요청으로 광고 사진을 촬영했다. "스튜디오에 그가 들어온 순간 이미 자신이 원하는 바가 무엇인지 알고 있었다. 그는 스캔들을 만들고 싶어 했다. 누드 사진은 모두 그의 아이디어였다." 눈부신 후광을 배경으로 벌거벗은 채 당당하게 정면을 응시하는 그의 모습은 흡사 무미건조한 그리스도의 모습처럼 보였다. 생 로랑은 '뿌르 옴므'의 첫 출시를 앞두고 직접 광고에 출연했다. 이내 그는 파리 전역을 뒤흔드는 스캔들의 주인공이 되었다. 생 로랑에게 스캔들만큼 홍보 효과를 내는데 유익한 아이디어는 없었다. 그의 트레이드마크인 안경을 제외하고 알몸으로 검은 가죽 쿠션 위에 다리를 꼬고 앉아 있었다. 쉬흐는 자신의 섹슈얼리티에 확신을 가진 한 남성에게서 느껴지는 평온함을 포착하여 젊은 게이들과 공감대를 형성하는 이미지를

1971년 5월 12일 세인트 트로페즈 타운 홀에서 결혼식을 올린 비앙카 페레스-모라 마시아스와 믹 재거. ↑

만들어냈다. 대충 매체들은 일제히 광고 캠페인을 싣는 것을 거부했다. 1971년 11월호《보그》파리와《파리 매치》에서 처음으로 사진이 공개되었다. 언론들은 불쾌하기 짝이 없는 콘텐츠라고 세세한 내용까지 보도하기 시작했다. 광기 어린 언론의 비난은 오히려 홍보에 불을 지피며 '뿌르 옴므'는 상상을 초월하는 수익을 거두었다.

생 로랑은 루루 드 라 팔레즈의 귀족적인 분위기와 길들여지지 않은 보헤미안 스타일에 매료되었다. 프랑스계 영국인이었던 그녀는 매사에 거침이 없었다. 그녀는 이국적인 유목민풍에 액세서리와 스카프를 주렁주렁 걸치고 마르소 거리를 활보했고 간간히 모델이나 패션 저널리스트로 활동했다. 런던에서 온 말괄량이 소녀는 럭셔리한 히피스타일과 넘쳐나는 에너지로 생 로랑을 즐겁게 했다. 그녀는 곧 파리를 매료시켰고 생 로랑의 뮤즈이자 아지트 멤버가 되었다. 그 후로 삼십 년 동안 그들은

←1971년에 촬영한 사진으로 1940년대 스타일의 슬랙스 위에 클래식 재킷을 착용했다.

데보라 터버빌의《보그》패션 촬영 현장에서 이브 생 로랑과 팔레즈가 포즈를 취하고 있다. ↓

절친한 친구 관계를 유지했으며 팔레즈는 창의적인 협력자이로서 그의 곁을 지켰다. 생 로랑은 그녀의 전문적인 식견과 개인적인 의견을 존중했다. 스튜디오에서 긴 시간 작업을 끝내고 함께 나이트클럽으로 내달렸다. 화려한 베티 카트루스도 그들과 함께 밤새워 이탈을 즐겼다.

팔레즈와 카트루스는 생 로랑을 진정으로 좋아했다. 2011년 다큐멘터리 「라무르」에서 피에르 베르제는 그들이 서로에게 깊은 영향을 주었다고 말했다. "이브는 두 사람을 정말 좋아했다. 그들은 그의 인생에서 중요한 역할을 했다."

작업실에서 팔레즈는 그에게 영감을 불어넣었다. 생 로랑이 흑인 분위기에 한창 심취되어 있을 때 그녀는 생 로랑의 최신 아이디어를 칭찬하며 격려를 아끼지 않았다. 밝고 명랑했던 팔레즈와 달리 카트루스와의 관계는 다소 무거웠다. "우리는 매사에 부정적이었다. 그가 전화를 해서 "인생은 지옥이야!"라고 말하면 나는 주저 없이 "너의 말이 맞아!"라고 응수했다. 나는 결단코 그에게 긍정적인 영향을 미치지 않았다." 이들 트리오는

새벽까지 '르 셉트'에서 춤을 추는 모습이 종종 목격되었다. 현명한 프랑수아 카트루스와 베르제는 통제 불능의 십 대처럼 행동하는 배우자들을 양육자처럼 돌보았다. 하지만 십 년 동안이나 지속되었던 그들의 노력은 결국 실패로 돌아갔다. 점점 퇴폐적여지는 생 로랑의 행동은 극기야 통제 불능의 지경에 이르렀다. 일 년에 네 번이나 준비해야 하는 컬렉션이 그의 몸과 마음을 옥죄어 오면서 정신적 압박이 가중시켰다. 급기야 스튜디오에서 히스테리 증상이 폭발했고 그는 밤이 되면 점점 더 위험한 행동을 저질렀다.

생 로랑의 술과 마약에 대한 의존도가 숨길 수 없는 수준에 이르렀다. 가십 칼럼에서는 심신 쇠약, 불치병, 자살에 사망 보도까지 근거 없는 폭로를 이어갔다. 하지만 그에게는 든든한 아군이 있었다. 유능한 사업파트너이자 나약한 모습까지 감싸주는 연인 베르제가 분주히 움직이며 그를 보호했다. 베르제는 잡다한 일부터 사업적 실무까지 빈틈없이 처리했다. 대중에게 낱낱이 공개된 연인의 라이프스타일을 방어하기 위해 차분한 얼굴로

대중 앞에 나와 기꺼이 그의 방패막이가 되었다. 생 로랑은 우울증과 마약 및 알코올에 대한 의존증을 치료하기 위해 아메리가 병원을 들락거렸다. 안타깝게도 그의 상태는 점점 악화되었고 급기야 칼 라거펠트의 제자인 쟈크 드 바셔와 광적인 관계에 빠져들었다. 이 문제로 생 로랑은 베르제와 심한 언쟁을 했고 그 길로 집을 나가서 꼬박 하루 동안 종적을 감췄다. 1976년 베르제는 바빌론 아파트에서 나와 십 팔년이라는 긴 세월동안 이어져왔던 생 로랑과의 연인 관계를 정리했다. 그는 훗날 그때의 아픔을 회상하며 "그를 떠나는 것은 너무 어려운 일이었다."라고 말했다. 처음으로 혼자 남겨진 생 로랑은 주체할 수 없는 고독감을 느꼈다. 버려지는 아픔과 배신을 알게 되었을 때 그는 더욱 더 피폐해져 갔다. 다행히 아름다운 우정과 두터운 신뢰가 두 사람 사이를 견고하게 이어주었다. 베르제는 그의 가장 소중한 자산인 생 로랑을 보호하며 그와 함께 건설한 글로벌 패션 제국의 경이로운 성공 신화를 이어갔다.

베티 카트루스와 루루 드 라 팔레즈는 평생 생 로랑에게 정서적 지원을 아끼지 않았다. ↓

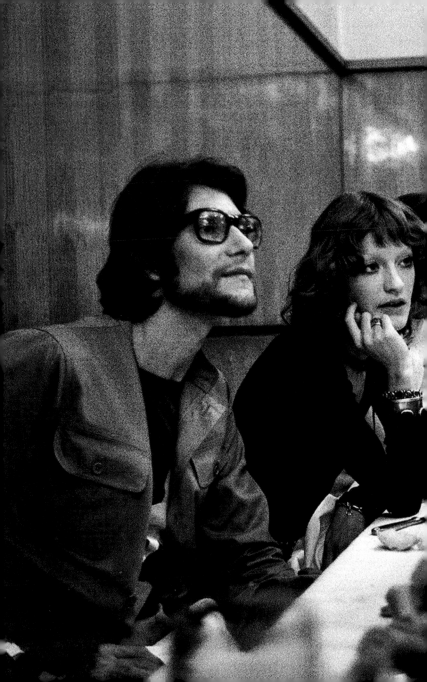

THEATRE,
BALLET
AND CINEMA

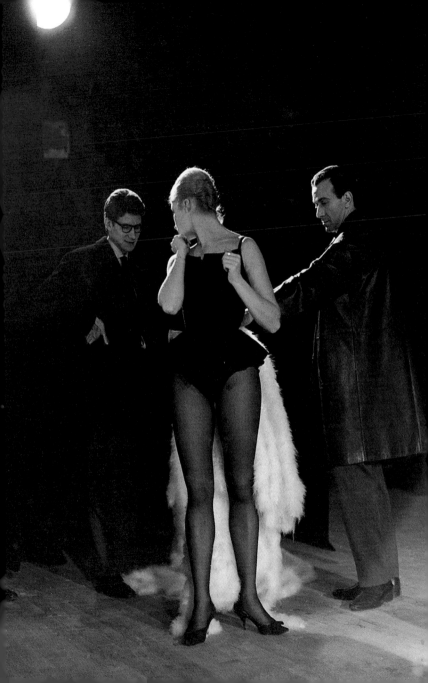

The Irresistible Allure of The Stage

"내가 만약 디자이너가 아니었다면 공연에 전념했을 것이다. 무대라는 마법은 현실과 비할 데 없이 활기차고 찬란한 모습으로 나타나 나에게 안식처가 되었다." 이브 생 로랑, 1959년

생 로랑은 패션의 올가미에 눌려 발버둥 치며 살아가는 자신의 삶을 신랄하게 비판했다. 심지어 1977년 영국 기자에게 "나는 패션을 증오한다. 패션쇼는 끔찍이도 나를 무섭게 만든다." 만약 운명이 십 대 소년을 상류층이 모여드는 디올 살롱으로 이끌지 않았다면 그는 어린 시절에 꿈꿔왔던 또 다른 길을 걸었을 것이다. 분명히 그는 마법의 엔터테인먼트 세상에서도 패션에 필적할 만한 성공을 이루었을 것이다.

1950년 가족과 함께 관람했던 공연은 소심한 소년의 마음속에 감춰진 열정을 깨웠다. 그 이후로 소년은 몇 시간이나 아무

←안무가 롤랑 쁘띠와 지지 장메르는 이브 생 로랑과 「라 르뷔」 의상에 대해 상의하고 있다.

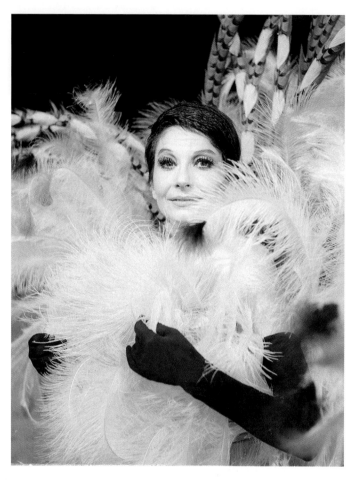

이브 생 로랑이 그녀를 위해 특별히 디자인한 카바레 의상을 착용하고 있는 지지 장메르.

말 없이 골판지로 만든 캐릭터에 직접 디자인한 의상을 입히며 '일루스트레 쁘띠 테트레'에 올릴 공연을 준비했다. 생 로랑은 그의 여동생인 미셸과 브리짓을 위해 유쾌한 미니어처 극장을 만들었다. 그리고 혼신의 힘을 기울여서 준비한 공연에 그들을 초청했다. 생 로랑은 사춘기 접어들면서 문학에 몰두했다. 특히 마르셀 프루스트의 시적 향수에 매료되었다. 이때 경험했던 감성은 미래에 그가 내리게 될 많은 결정에 영향을 미쳤다.

생 로랑의 명성이 절정에 다다랐을 때 그는 무슈 스완(마르셀 프루스트의 《잃어버린 시간을 찾아서》의 주인공)이라는 가명으로 호텔을 예약했다. 1983년 그와 베르제는 노르망디에 있는 호화로운 휴양지인 '샤토 가브리엘'을 구입했다. 주말이면 베르제는 헬리콥터로 손님들을 그곳으로 모셔왔다. 생 로랑은 프루스트의 작품에 나오는 등장인물의 이름으로 손님이 머무는 객실의 문패를 만들었다. 파리 '이브 생 로랑 박물관'의 기록실에는 1950년대 초 어린 시절 생 로랑이 장 콕토의 「쌍두의 독수리」를 상상하며

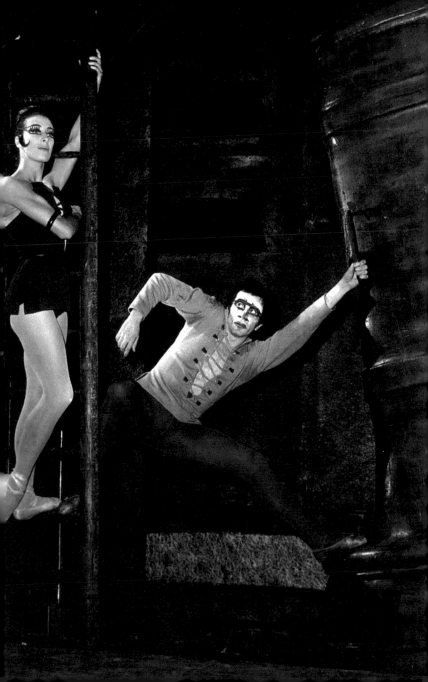

준비했던 수준 높은 스케치가 보관되어 있다.

1956년 그가 하우스 오브 디올에서 어시스턴트로 일하고 있을 때「르 발 데스 테테스」의 무대 세트와 의상 디자인을 의뢰받았다. 생 로랑은 사치스러운 무도회복에 다소 과장되어 보이는 화려한 머리장식을 콘셉트로 작업에 매진했다. 저명한 알렉시스 드 리드 남작이 주최하는 행사인 만큼 초청자 명단에는 파리의 모든 귀부인들이 포함되어 있었다. 이제 막 디자이너로 발을 디딘 청년 생 로랑은 그 곳에서 엘렌 드 로스차일드, 자클린 드 리브스 백작 부인, 윈저 공작 부인을 포함하여 많은 상류 사회 인사들을 만났다. 그의 평생지기인 저명한 안무가 롤랑 쁘띠와 그의 아내 무용수 지지 장메르와의 인연도 이곳에서 시작되었다. 1959년 이들의 아름다운 동행의 서막을 알리는 발레 공연이 알함브라 극장에서 개최되었다. 생 로랑은「시라노 드 베르주라크」의 모든 무대 의상과 세트를 디자인했다. 특히 여주인공 록산느의 풍성하게 주름으로 볼륨감을 준 드레스가 주목을 받았다.

생 로랑은 끊임없이 새로움을 창조해야 하는 패션계에서 사십 년 동안 정상의 자리를 유지하면서도 예술과 오페라 애호가로서의 면모를 유감없이 발휘했다. 그는 연극, 발레, 영화의 의상과 세트를 포함하여 다수의 예술 프로젝트를 성공적으로 이끌었으며 무수히 많은 상을 수상했다. 생 로랑은 클로드 레지, 쟝 루이스 바롤트, 루이스 부뉴엘, 프랑수아 트뤼포 감독과 협업을 이어갔고 프랑스 스타 아를레티, 잔느 모로, 이자벨 아자니와 평생지기인 까뜨린느 드뇌브를 위해 아름다운 의상을 만들었다. 무대 예술이 가지고 있는 판타지 요소는 그의 창작 본능에 불을 당겼다. 상업적인 면모가 두드러진 패션계에서 감히 시도하지 못하는 상상의 세계를 탐닉하며 생 로랑 무대 예술에 깊이 빠져들었다.

때때로 생 로랑이 디자인한 무대 의상에서 패션 컬렉션의 흔적이 엿보였다. 1965년 12월 파리 국립 오페라 하우스 팔레 가르니에에서 공연한 발레 「노트르담 드 파리」에서 등장인물

1965년 발레 「노트르담 드 파리」에서 열연 중인 수석 무용수 롤랑 쁘띠와 클레어 모트. ↑
1967년 「세브린느」에서 파격적인 역할을 맡았던 까뜨린느 드뇌브. →

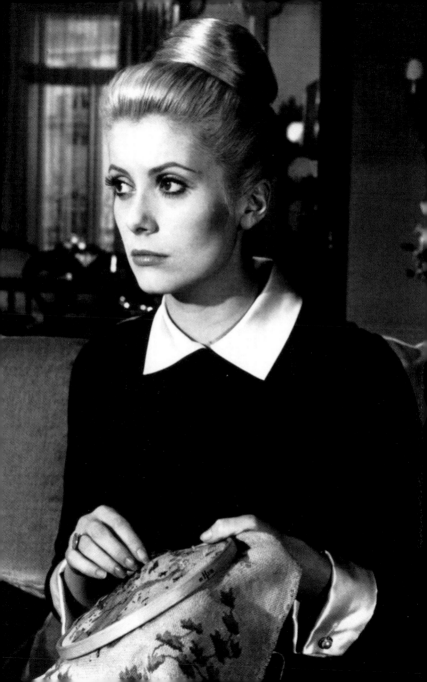

포이보스가 착용했던 의상은 그해 초 오뜨 꾸뛰르에서 발표한 몬드리안 드레스를 연상시켰다.

지지 장메르는 발레리나 특유의 유연한 몸과 곧게 뻗은 다리를 십분 활용하여 생 로랑의 이국적인 무대 의상을 멋지게 소화했다. 「르 샴페인 로제」에서 생 로랑은 스팽글을 사용하여 풍자적 요소와 우아한 세련미를 동시에 표현했다. 1963년 뮤직홀 쇼 「스펙터클 지지 장메르」에서는 반짝이는 핑크색 타조 깃털을 활용하여 생 로랑은 자신이 상상했던 파리지앵의 화려한 매력을 표현했다. 두 벌 모두 지지 장메르가 착용했으며 그녀는 생 로랑이 기대했던 이상으로 의상의 담긴 의미를 잘 표현했다. 1970년 「라 르뷔」 공연이 카지노 드 파리에서 열렸다. 무용수들이 가슴을 노출한 채 허벅지까지 올라오는 부츠를 신고 무대 위에 등장했다. 생 로랑은 값비싼 모피와 이국적인 야자수 장식으로 대담한 무대 의상에 고급스러움을 더했다. 1965년 생 로랑은 마고 폰테인과 루돌프 누레예프를 소개받았고 그들은 오랫동안 서로에게 좋은 친구가 되었다. 생 로랑은 탁월한 능력을

발휘하여 아름다운 발레리나 폰테인을 위해 의상을 제작했다. 1990년 그녀는 마지막 자선 갈라쇼에 착용할 의상으로 화려하게 구슬로 장식된 생 로랑의 오뜨 꾸뛰르 드레스를 선택했다.

1963년 생 로랑은 블레이크 에드워즈 감독의 「핑크 팬서」에 주연으로 캐스팅된 카르디날레의 의상을 담당하며 영화와 인연을 맺었다. 그 이후로 많은 주연 배우들과 협업했지만 그에게 가장 큰 찬사를 안겨다 준 영화는 루이스 부뉴엘 감독의 「세브린느」였다. 스페인 출신의 초현실주의자였던 부뉴엘 감독은 고급 매춘업소를 들락거리며 지루한 삶의 활력을 불어 넣는 아내 역으로 스물세 살의 까뜨린느 드뇌브를 캐스팅했다. 생 로랑은 그녀의 배역에 어울리는 의상으로 니트 소매가 달린 트렌치코트, 화이트 새틴 칼라와 커프스로 단아한 분위기를 연출한 블랙 셔츠 드레스, 거기에 실버 버클이 달린 로저 비비에의 페이턴트 펌프스를 선택했다. 그가 영화에서 선보였던 무채색 계열의 정숙한 의상은 주인공의 이중생활과 맞물려 작품 흥행에 중요한 역할을 했다. 영화에서 드뇌브가 착용했던 의상들은 그를 상징하는

패션 스타일의 표본이 되었다. 드뇌브는 생 로랑의 의상을 '세월이 흘러도 변함없는 스타일'이라고 묘사하며 영화에 미친 그의 영향을 인정했다.

두 사람의 우정은 「세브린느」를 기점으로 급속도로 발전했다. 1969년 프랑수아 트뤼포의 「미시시피의 인어」, 1972년 장피에르 멜빌의 「리스본 특급」, 1983년 데이비드 보위와 수잔 서랜든이 출연했던 토니 스콧 감독의 에로틱한 뱀파이어 영화 「악마의 키스」까지 생 로랑은 드뇌브의 아름다운 동행이 이어졌다.

1920년대에서 1930년대까지 할리우드에서 유행했던 글램패션이 다시금 1970년대를 뜨겁게 달구었다. 1970년대 중반에 이르러 그 인기가 절정에 이르렀다. 생 로랑은 알랭 레네의 자서전적인 작품 「스타비스키」에서 아를레트 역할을 연기한 아니 뒤프레를 위해 몸을 부드럽게 감싸는 새틴 이브닝 가운에 사치스러운 여우 모피 숄을 준비했다.

영화와 무대 예술의 매력은 옛것을 존중하고 미래 지향적인 새로움을 창조하는 데 있다. 생 로랑은 이 프로젝트를 통해 넘

처나는 창의력을 조절하는 균형추로 삼았다. 그의 머리를 가득 채웠던 아이디어들을 다양한 방향으로 발산하면서 마침내 그는 진정한 자유를 느꼈다.

1977년 피에르 베르제는 아테네 극장을 인수하여 리노베이션을 시작했다. 다음해에 생 로랑이 꿈꾸었던 장 콕토의 「쌍두의 독수리」가 막을 올렸다. 무대 세트와 의상이 공개되자 생 로랑을 향한 찬사가 이어졌다. 청중들은 로맨틱한 분위기에서 배어나오는 모던니스트 특유의 세련미에 매료되었다. 어린 시절부터 그가 꿈꿔왔던 오랜 소망이 마침내 이루어지는 감격적인 순간이었다.

THE ICONIC PERFUMES

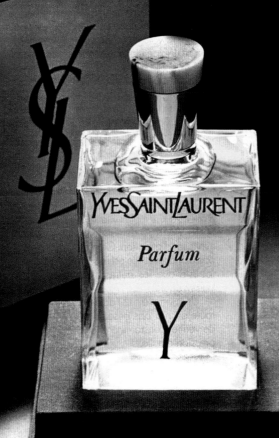

Modern Scent

이브 생 로랑 브랜드가 사업 다각화를 활발하게 추진했던 시점으로 거슬러 올라가다 보면 언제나 대중적인 성공을 거둔 향수를 만나게 된다. 이브 생 로랑 향수는 브랜드 인지도와 매출을 끌어올리는데 견인차 역할을 했다. 1910년부터 파리 출신의 디자이너 폴 푸아레1879-1944는 향수 판매에서 거둔 수익으로 맞춤복 제작 비용의 일부를 충당했다. 생 로랑이 가장 존경하는 마드모아젤 샤넬이 전 세계적으로 가장 높은 판매량을 기록한 '샤넬 넘버5'를 구상한 지 사십 년이 지났을 때 쯤, 피에르 베르제는 미국 화장품 거대 기업인 '찰스 오브 더 리츠'로부터 사업 제안을 받았다. 회사 측은 해외 판매와 마케팅에 브랜드명을 사용하는 대가로 5%의 로열티를 수수료로 지불하겠다는 조건을 제시하며 계약을 성사시키기 위해 열의를 보였다.

←1964년 처음으로 이브 생 로랑이 출시한 향수 'Y'.

1964년 처음으로 향수가 출시되었다. 향수병을 디자인 한 피에르 디나르가는 사각 유리병에 골드 스텐실로 이니셜 'Y'만 표시하여 모던미를 극대화 했다. 조향사 장 아믹은 투베로즈와 일랑일랑으로 미들 노트를, 백단, 파촐리, 오크 이끼로 베이스 노트를 제조하여 산뜻한 향을 완성했다. 향수 사업 확장이 불가피할 때쯤 '찰스 오브 더 리츠'가 미국 제약회사 '스큅-비치너트'에 매각되었다. 생 로랑과 베르제는 새롭게 출시하는 향수에 대한 권한을 '스큅-비치너트'에 위임함과 동시에 로열티 지불액에 합의하는 조건으로 디자인 하우스의 경영권을 되찾았다. 생 로랑은 '리브 고쉬'를 사랑하는 젊은 여성들을 겨냥하여 새로운 향수를 기획했다.

"리브 고쉬는 겸손한 사람을 위해 존재하지 않는다." 기성복 라인에서 확보된 주체적이고 독립적인 여성들의 심리를 정확하게 간파한 슬로건과 함께 1971년 '리브 고쉬'가 출시되었다. 샤넬 향수의 수석 조향사이자 20세기 최고의 후각으로 알려진 쟈크 폴쥬가 향을 개발했고 당시 관행이었던 유리병이 아닌 실버,

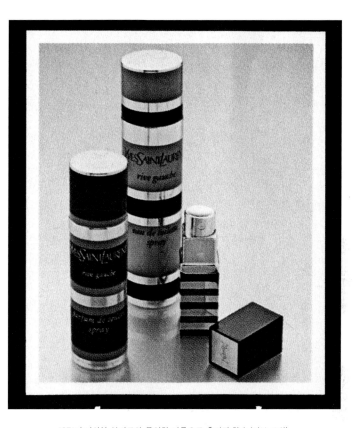

1971년 기성복 부티크와 동일한 이름으로 출시된 향수 '리브 고쉬'.

블랙, 블루 줄무늬 튜브 모양의 알루미늄 캔을 사용하여 모던미로 소비자에게 어필했다. 디자인 하우스가 가진 국제적인 명성으로 인해 상품의 인지도는 이미 확보된 상태였다.

그해 말 디자이너는 '뿌르 옴므'의 출시를 앞두고 그의 친구인 사진작가 장루프 쉬흐에게 광고 사진을 의뢰했다. 스스로 광고 모델이 되어 누드로 포즈를 취한 사건은 우드스톡에 모인 자유를 사랑하는 히피들과 뮤지컬 「헤어」가 대변하는 시대정신에 부합한 행동이었다. 다만, 디자인 하우스의 수장이라는 그의 위치가 몰고 온 사회적 파장은 가히 상상을 초월했다. 생 로랑은 한 동안 논란의 중심에 섰지만 향수와 브랜드는 홍보 효과를 톡톡히 거두었다. 첫 번째 남성용 향수인 '뿌르 옴므'는 베르가못, 레몬 버베나와 신선하고 향기로운 향과 호박과 백단으로 채워진 묵직한 베이스 노트가 조화롭게 결합하여 차별화된 상큼한 향을 만들어 냈다.

'오피움' 출시 기념으로 개최된 호화스러운 파티에서 미소 짓고 있는 생 로랑. ↓

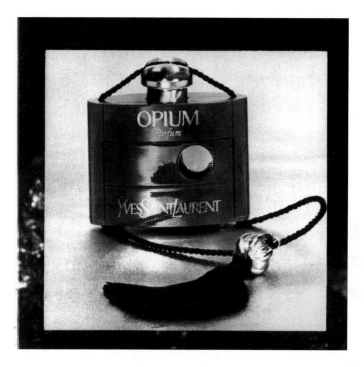

많은 논란에도 불구하고 큰 성공을 거둔 '오피움'.

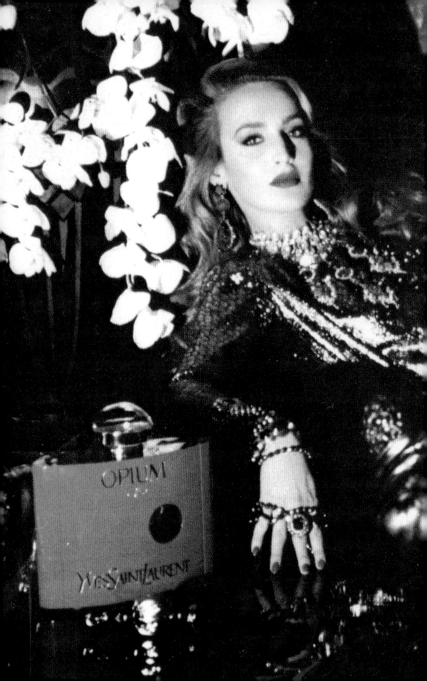

‘오피움’은 1977년 오페라-발레 루소 컬렉션에 맞추어 유럽에서 먼저 홍보를 시작했지만 기념비적인 공식 행사는 이듬해 미국 출시를 앞두고 개최되었다. 스큅 측은 삼십만 달러를 쏟아 부어 생 로랑을 위해 호사스러운 파티를 개최했다. 맨해튼 이스트 하버에 ‘베이징’이라고 불리는 중국의 범선을 정박시키고 팔백 명의 VIP 손님들을 초대했다. 생 로랑은 슈퍼스타처럼 미소 지으며 다이애나 브릴랜드, 홀스턴, 셰어, 다이앤 본 퍼스텐버그와 같은 최상위 클래스에 포진된 친구들과 최고급 의상을 차려입은 모델들에게 둘러싸여 밤새 즐거운 시간을 보냈다.

촐리, 몰약, 바닐라이란 독특한 조합을 바탕으로 오랜 시간 연구 끝에 ‘오피움’이 완성되었다. 아시아풍이 물씬 풍기는 병은 ‘인로’를 모티브로 디자인 되었다. ‘인로’는 일본 전통 의상을 착용할 때 주머니 대용으로 사용했던 소지품 통으로 그 안에 향신료, 소금, 약초를 담아 상아나 나무로 조각한 ‘넷스케’로 입구를 막아 허리춤에 묶고 다녔다.

붉은색 옻칠 위에 쓰여진 골드 레터링은 기품 있는 세련미가

표현하기에 손색이 없었지만 이번에는 '오피움(아편)'이라는 이름이 문제였다. 상품이 출시되자 여기저기서 즉각적인 반응이 터져 나왔다. 미디어에서는 불법 약물을 매력적으로 표현한 생로랑을 비난했고 설상가상으로 헬무트 뉴튼이 촬영한 광고 캠페인까지 도마 위에 올랐다. 뉴튼은 침대 쿠션에 기대어 무언가에 취해 정면을 응시하는 제리 홀의 매혹적인 모습으로 사진에 담았다. 광고 사진 아래에 작은 글씨로 "오피움(아편), 이브 생 로랑에게 중독된 당신을 위해."라는 문구를 적어 넣었지만 여론을 잠재우기에는 역부족이었다. 막대한 비용을 홍보비에 투자한 스큅 측은 여론의 뭇매를 맞으면서도 동양의 로맨스와 신비가 향수의 콘셉트라는 입장 외에 별다른 대응을 하지 않았다. 연이어 나오는 보도가 노이지 마케팅 역할을 하며 이번에도 초동 물량이 완판되었다.

1977년 바벨론 거리에 있는 이브 생 로랑의 아파트에서 촬영한 '오피움' 광고 캠페인 사진. 최고의 사진작가 헬무트 뉴튼은 제리 홀의 매혹적인 분위기를 절묘하게 포착했다. ↑

1981년 남성용 향수 '쿠로스'의 출시를 앞두고 오페라 코믹 극장에서 기념행사가 열렸다. 생 로랑은 천이백 명의 초청 인사들을 위해 그와 각별한 사이인 세계적인 발레리노 루돌프 누레예프에게 공연을 부탁했다. 생 로랑의 선택은 탁월했다. 참석자들은 누레예프의 모습을 보고 '아도니스'를 목격한 듯 한 착각에 빠졌다.

　'쿠로스' 향수의 모티브가 된 '아도니스'는 그리스 신화에 등장하는 미소년이자 그리스 역사상 최초로 만들어진 에로틱한 누드 조각상에 붙여진 이름이다. 당시 보도 자료를 살펴보면 쿠로스의 향이 잘 묘사되어 있다. "그는 신처럼 풍채가 빼어나고 인간처럼 용모가 준수하다. 그는 절대자이자 불변의 아름다움, 신성한 계시, 진실하고 완전한 위엄 그 자체이다." 누레예프는 가공할 만한 자존심과 잘 빚어진 체형으로 유명했다. 그가 흠잡을 데 없이 완벽한 공연을 마치고 무대를 내려 왔을 때 생 로랑은 친구이자 최고의 무용수에게 열정적인 입맞춤으로 고마움을 표현했다.

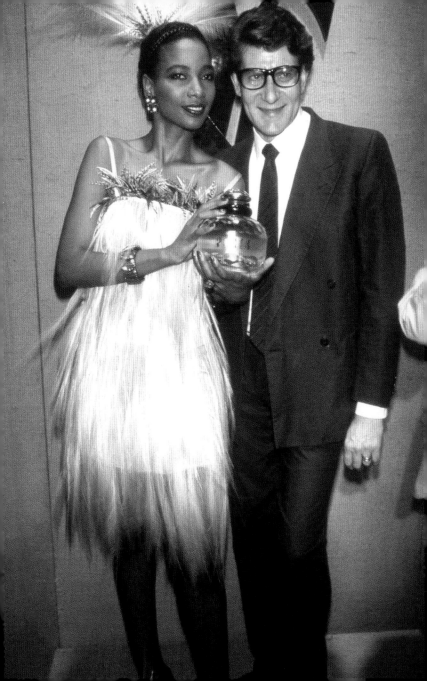

1983년 인터컨티넨탈 호텔에서 열린 오뜨 꾸뛰르 패션쇼에서 생 로랑이 아끼는 모델 중 한 명인 무니아 오로세마네가 피날레를 장식했다. 극락조 깃털로 뒤덮인 웨딩드레스를 입고 우아하게 런웨이를 걷고 있는 그녀의 손에는 대형 향수병이 들려 있었다. 처음으로 그 모습을 드러낸 향수 '파리'는 생 로랑이 그의 마음을 담아 파리에게 보내는 사랑의 편지였다. '파리'가 품고 있는 꽃향기는 가든 로즈의 추억이 깃든 광고 캠페인 배경으로 파리를 상징하는 에펠탑이 등장했다. 이전 향수들과 마찬가지로 파리 시의회가 도시명을 상품의 이름으로 사용하는 것을 반대하면서 마찰이 생겼다. 그러나 이번에도 언론 매체들의 보도가 홍보 효과를 내며 '오피움'과 함께 '파리'도 출시와 동시에 베스트셀러 반열에 올랐다.

1988년에는 남성을 위한 오 드 뚜왈렛 '재즈'가 출시되었다. 세련된 모노톤으로 그려진 재즈 뮤지션의 실루엣이 공개되자 사람들은 프랑스 역사상 가장 향락에 빠졌던 1920년대의 추억을 떠올렸다. 그 뒤를 이어 1993년에는 향수 '샴페인'이

출시되었다. '파리'의 향을 만들었던 소피아 그로즈만이 조향을 담당했다. 클래식한 샴페인 코르크와 닮은 모양의 병위에 "눈부시게 빛나는 여성들에게 바친다"라는 소제목이 써 있었다. 풍성한 향으로 가득한 향수는 매장에 도착하기도 전에 법적 문제에 휘말렸다. '샴페인'이라는 이름은 특정 지역에 재배되는 포도로 만든 특별한 유형의 스파클링 와인에만 사용할 수 있는 명칭이었다. 샴페인 무역협회CIVC는 이를 위반 행위로 간주하고 소송을 제기할 움직임을 보였다. 생 로랑은 고심 끝에 향수의 이름을 '이브 생 로랑'으로 바꿨고 1996년에 '이브레스'로 재차 수정하여 출시했다.

1983년 인터컨티넨탈 호텔에서 이브 생 로랑과 포즈를 취하고 있는 무니아 오로세마네. ↑

ACCESSORIES
and
JEWELLERY

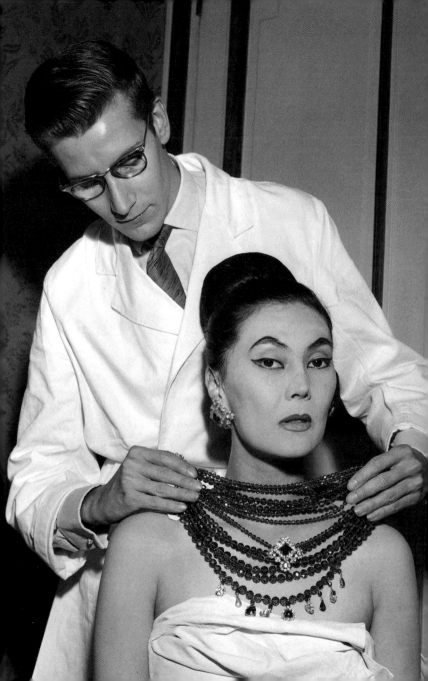

Adorned and Bejewelled

"나는 단순한 드레스와 괴기한 액세서리를 좋아한다."

-이브 생 로랑, 파리 이브 생 로랑 뮤지엄

완벽주의자였던 생 로랑은 하우스 오브 디올에서 어시스턴트로 일하면서 액세서리의 중요성을 습득했다. 개성 있는 모자, 의상에 어울리는 슈즈, 도드라지지 않는 목걸이로 스타일을 완성하는 오뜨 꾸뛰르 패션을 통해 그는 1950년대가 추구했던 우아함의 본질을 경험했다.

생 로랑은 급진적인 변화를 주도하는 선동가로서 고급 의상의 전통 양식을 타파했다. 그는 주얼리, 스카프, 장갑, 모자로 사람들의 이목을 끌었고 정교한 재단술로 디테일을 살려 모던미를 완성했다. 결코 식지 않는 열정으로 무대 뒤에서 귀걸이를 교체하고 핸드백을 바꾸며 시각적인 완벽함을 추구했다. 믿을 수

←1959년 디올의 가을·겨울 컬렉션을 앞두고 다양한 주얼리를 시도해보고 있는 이브 생 로랑.

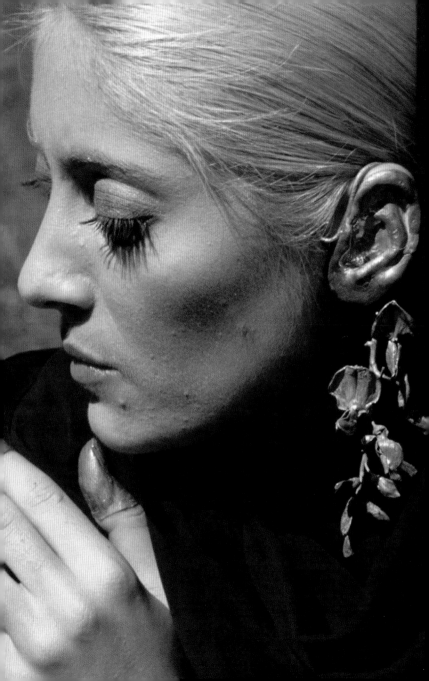

없이 풍부한 그의 상상력은 1950년 앤-마리 무뇨스의 소개로 만난 프랑수아-자비에와 그의 아내 클로드 랄란느를 통해 발현되었다. 어느 날 생 로랑은 무뇨스와 함께 조각가 부부의 작업실을 방문했다. 그곳에서 생 로랑은 랄란트가 전기 주조법으로 완성한 토르소와 흉상을 본 순간 전율을 느꼈다.

그는 랄란트에게 조각처럼 우아한 모델 베루슈카의 체형을 본떠서 금으로 도금한 주물 조각을 의뢰했다. 1969년 가을·겨울 컬렉션에서 그는 아련한 느낌의 부드러운 쉬폰에 주물 조각을 매치하여 눈부시게 아름다운 드레스 두 벌을 완성했다. 이듬해에는 자신의 입술을 본떠서 만든 청동 토크 목걸이로 세간의 주목을 끌었다. 1971년 생 로랑은 등나무를 복잡하게 엮어서 만든 벨트를 심플한 드레스에 매치하여 글래머러스한 모던미를 연출했다. 1981년 컬렉션에서는 자연을 모티브로 한 화려한 머리 장신구를 선보였다. 클루드 랄란느와 생 로랑의 협업은 1980년대 초까지 이어졌다.

1969년 가을·겨울 컬렉션을 위해 클로드 랄란느가 제작한 맞춤형 바디 주얼리. ↑

디자인 하우스에 행운을 가져주는 부적이 된 로저 시마마의 하트 목걸이.→

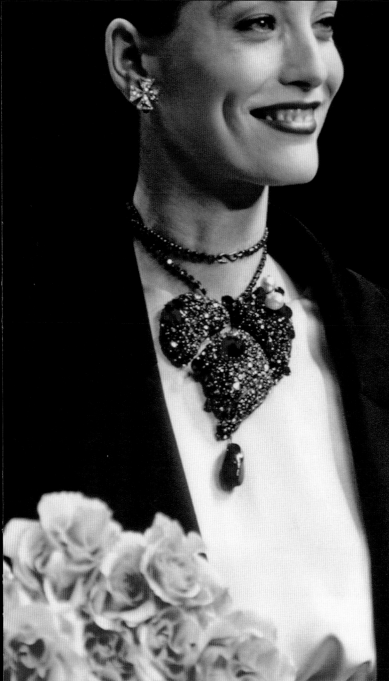

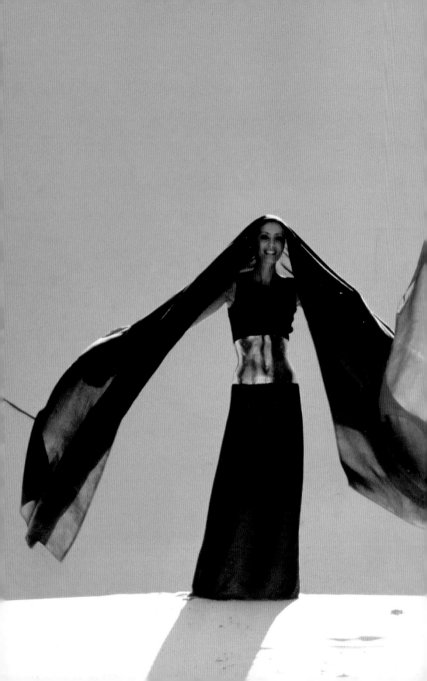

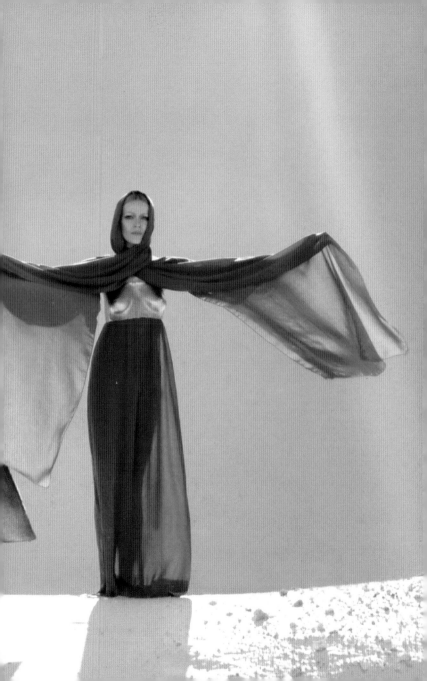

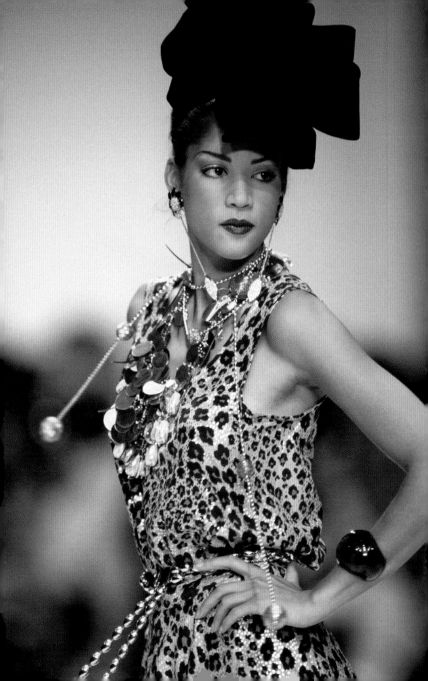

생 로랑의 작품에는 '사랑'이라는 불멸의 주제가 스며들어 있었다. 1970년부터 생 로랑이 고객, 지인, 그리고 함께 작업했던 사람들에게 매년 보냈던 독특한 카드에는 언제나 하트가 그려져 있었다. 또한, 컬렉션에서 빈번히 볼 수 있었던 크리스털 브로치도 루비와 진주로 빼곡히 장식된 비대칭 모양의 하트였다.

1962년에는 단아한 짧은 길이의 드레스에 가로 12센티미터에 세로 8센티미터 달하는 커다란 하트 목걸이를 매치했다. 이 목걸이는 로저 시마마가 생 로랑의 첫 번째 컬렉션을 위해서 제작한 작품이었다. 그 이후에도 매번 컬렉션에 등장하면서 행운의 부적이 되었다. 1979년 새로운 버전으로 출시된 이후로 나무에서 록 크리스털에 이르기까지 무수히 많은 재료로 재창조되었지만 오직 오리지널 작품만이 무대 위에 올랐다. 이 행운의 부적은 패션쇼 당일에 신발 상자에 담아서 목걸이를 착용할 모델에게 전달되었다. 찬 마음으로 목걸이의 주인공을 기대에 기다리는 것 또한 패션쇼의 묘미로 자리 잡았다.

모델 베루슈카의 체형을 본떠서 만든 주물 조각을 활용하여 완성한 두 벌의 드레스. ↑

←1990년대 초 골드 주어리, 앰버 커프스, 정교한 머리 장식을 착용한 베로니카 웹.

값비싼 보석이 싫어서 코스튬 주얼리를 유행시킨 샤넬처럼 생 로랑은 1954년 '국제 양모 사무국 패션 대회'에서 수상 이후 첫 인터뷰에서 액세서리에 대한 본인의 소신을 밝혔다. "진짜보다 훨씬 더 고결한 영혼이 담겨 있는 대담하고 고급스런 액세서리를 만들고 싶다."

1970년대 초 팔로마 피카소는 벼룩시장에서 구매한 구슬로 주얼리를 만들어서 스타일링을 했다. 그 모습을 본 생 로랑은 그녀에게 컬렉션에 사용할 액세서리를 만들면 좋을 거 같다고 넌지시 권했다. 그러던 중 1972년 생 로랑이 아끼는 룰루 드 라 팔레즈가 작업실에 합류했다. 그녀가 쏟아 낸 마법 같은 아이디어는 장인들의 손끝에서 현실화 되었다. 생 로랑이 테마를 정하면 팔레즈가 즉시 스케치를 시작했다. 그녀는 눈 깜짝할 사이에 짚, 플라스틱, 유리, 자갈과 같은 기묘한 재료들을 선별하여 디자인에 대입시켰다. 믿을 수 없이 창의적인 그녀의 아이디어는 '이브 생 로랑 스타일'을 완성하는데 없어서는 안 될 필수품이 되었다.

나비에게 영감을 받아서 만든 머리장식. 나비는 벨트, 귀걸이, 브로치의 모티브가 되었다.→

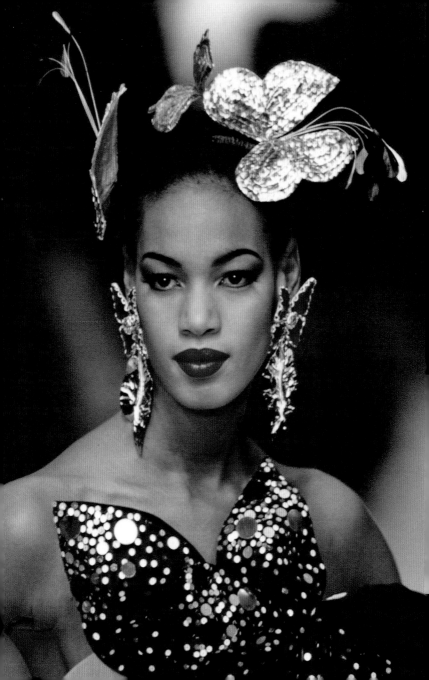

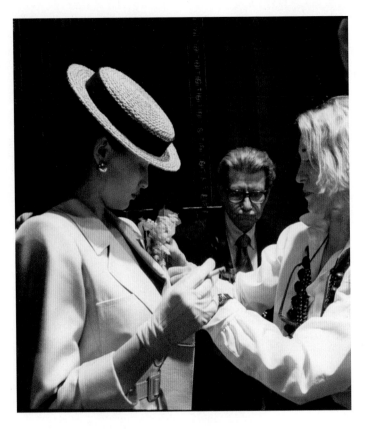

2002년 1월 이브 생 로랑의 마지막 패션쇼에서 의상을 점검하고 있는 룰루 드 라 팔레즈.

"액세서리의 중요성은 아무리 강조해도 지나치지 않다."

-이브 생 로랑, 1977년, 프랑스《엘르》

생 로랑은 그녀의 조언을 적극적으로 수용했다. 1984년 생 로랑은 그녀에 대해 다음과 같이 말했다. "룰루는 진정한 스타이다. 그녀는 매 시즌 근사한 주얼리로 큰 성공을 이끌어냈다." 그녀는 디자인 하우스의 소중한 재원이 되었다.

회사 측은 생 로랑의 창의적인 작품을 생산하기 위해 전문성이 뛰어난 장인이 포진되어 있는 공방과 협업했다. 샤넬과 발렌시아가와 함께 일했던 로베르 구센이 록 크리스탈과 금동 제품을 제작했고 로저 시마마가 나무를 재료로 한 장신구를 담당했다. 유리와 자개판을 섞어 영롱한 진주 빛이 나는 제품은 어거스틴 그리푸아의 몫이었다. 정교한 자수는 프랑수아 르사주 외에 적임자를 찾을 수 없었다. 고급 액세서리의 중요성은 1990년까지 크게 부각되면서 독자적인 수익 구조가 형성되자 생토노레 거리에 단독 액세서리 매장을 개장했다.

생 로랑은 색과 질감을 활용하여 도발적인 아름다움을 창조했다. 그는 의상과 조화롭게 어울리는 액세서리를 지루해 했다. 의도적으로 대조적인 재료와 상반된 색조를 사용하여 강렬한

인상을 남기는 것을 즐겼다. 디자인 하우스에서 직접 제작한 모자는 스타일을 완성하는 필수 아이템이 되었다. 생 로랑은 1977년 가을·겨울 컬렉션에서 중화 제국의 색체가 짙게 배어 나오는 원뿔 모자를 선보였다. 호사스러운 브로케이드와 모피로 짠 패브릭으로 심플한 디자인의 모자를 화려하게 탈바꿈했다. 1990년 봄·여름 컬렉션에서는 비스듬히 쓴 페도라로 한쪽 눈을 가리며 남성적인 슈트의 매력을 배가시켰다. 생 로랑은 우아하고 세련된 느낌에서부터 눈부시게 화려한 스타일까지 다양한 종류의 터번을 선보였다. 그가 활동했던 기간동안 터번은 디자인 하우스의 주요 상품으로 자리매김했다.

생 로랑은 신발과 가방에서도 실험적인 시도를 멈추지 않았다. 뱀 가죽, 비닐, 플라스틱, 벨벳, 최고급 품질의 가죽과 스웨이드와 같이 다양한 재료를 사용하여 독특한 제품을 만들었다. 처음에는 직접 제작했으나 나중에는 라이선스 계약을 체결하여 생산했다. 그는 무엇보다 품질을 중요시 여겼다. 그는 독특한

1990년 봄·여름 컬렉션에서 개성 있는 액세서리로 남성적인 슈트의 느낌을 상쇄시켰다.→

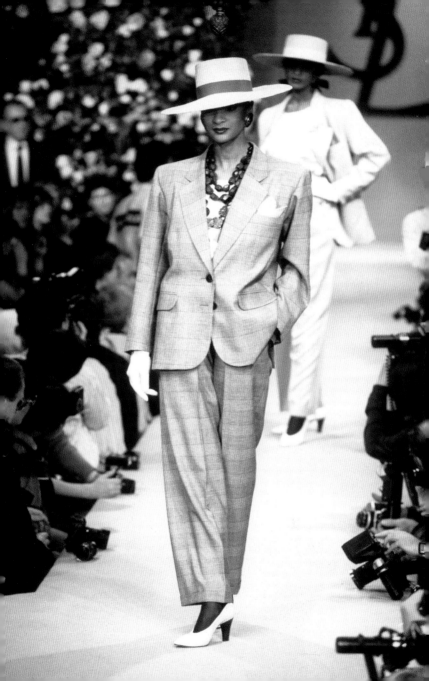

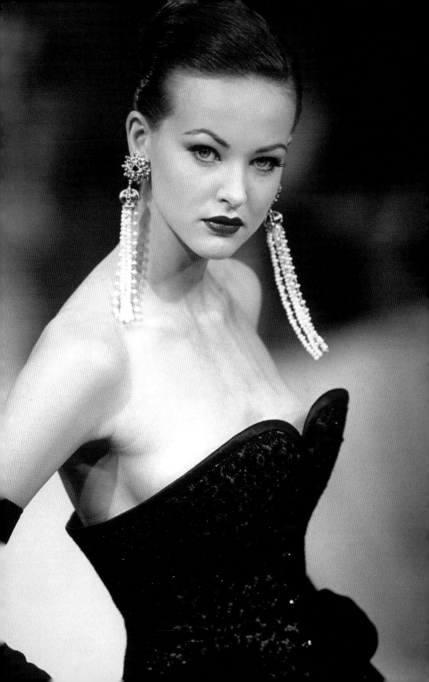

슈즈로 인해 전체적인 스타일이 망가지면 안 된다는 지론을 가지고 있었다. '오페라-발레 루소 컬렉션'에서 선보였던 골드 코사크 부츠로부터 첫 출시된 세일러 팬츠와 함께 착용했던 플랫 레더 뮬에 이르기까지 그는 솜씨 좋은 기술을 발휘하여 몹시도 우아한 슈즈를 제작했다.

생 로랑의 연이은 성공에 힘입어 회사는 1977년까지 기하급수적으로 성장했다. 피에르 베르제는 전 세계적으로 수많은 액세서리 제조사와 수익성 있는 거래를 진행했다. 스카프, 주얼리, 모피, 선글라스, 침구류, 슈즈, 우산, 심지어 담배까지 총 서른다섯 개가 넘는 제품과 라이선스 계약을 체결했다. 이 모든 과정을 통해 베르제는 'YSL'의 브랜드 가치는 높이는데 심혈을 기울였다. 그의 노력 덕분에 생 로랑은 본인의 전문 분야인 창작 활동에 매진할 수 있었다.

←코스튬 주얼리를 좋아했던 이브 생 로랑의 취향이 반영된 모조 진주 귀걸이

GLOBAL INSPIRATION

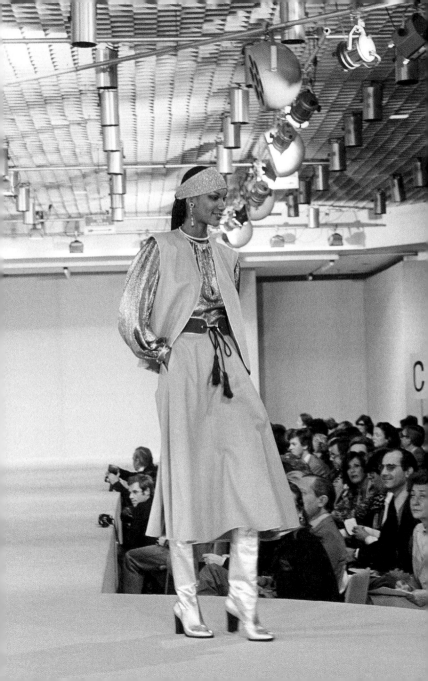

Inspirational Journeys Around the World

"상상력이 없다면, 아무 것도 가진 게 없다."

-이브 생 로랑, 1978년《워먼 웨얼 데일리》

삼십오 개의 질문으로 구성된 '프루스트의 질문지'는 소설가 마르셀 프루스트에 의해 유명했졌고 그 이후로 유명인들의 인터뷰에 자주 등장했다.

1968년 생 로랑은 '프루스트의 질문지'에서 좋아하는 색상으로 '블랙'을 선택했다. 당시 그가 모더니스트였다는 점을 감안한다면 그리 놀라운 일은 아니었다. 1975년 여름 컬렉션에서 일흔네 벌의 의상 중 서른다섯 벌을 블랙 디자인으로 선보였다는 사실만으로 그가 블랙 색상을 얼마나 사랑했는지 짐작할 수 있다.

그는 쇼킹한 것을 사랑했다. 언제나 예측불허의 방식으로

←1976년 가을·겨울 컬렉션으로 발레 「루소」에서 영감을 받아 만든 화려한 의상.
에두아르도 아로요의 작품 앞에서 포즈를 취하고 있는 모델들. ↓

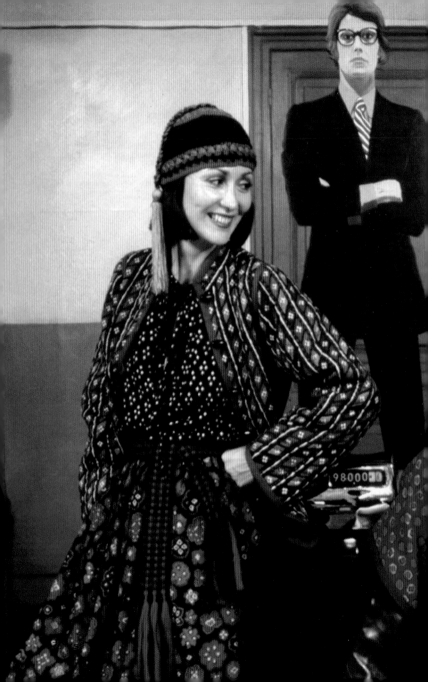

대중들을 열광시켰다. 천부적으로 도발자였던 그에게 패션계는 극찬을 쏟아냈지만 정작 본인은 성공의 굴레에서 벗어나기 위해 끊임없이 새로움을 갈망했다. 아이러니하게도 그의 처절한 몸부림은 그에게 더 큰 명성을 안겨주었다.

1976년 겨울 오페라-발레 루소 컬렉션의 막이 올랐다. 생 로랑을 대표했던 모던하면서도 심플한 유니섹스 스타일은 사라지고 새로운 판타지가 베일을 벗었다. 패션쇼가 시작되자 고급스런 러시아 페전트 드레스, 밍크로 장식된 코사크 코트, 사치스런 '바부시카' 집시 스커트, 화려한 색조의 보디스와 골드 라메 부츠가 줄지어 나왔다. 오페라 음향이 극적인 분위기를 고조시키고 기쁨에 찬 청중들은 무대에서 눈을 뗄 수 없었다. 파리 인터콘티넨탈 호텔에서 개최된 화려한 패션쇼가 끝나자 전 세계로부터 그에게 찬사가 쏟아졌다. 《뉴욕 타임스》는 "패션의 흐름을 바꾼 혁신적인 컬렉션"이라고 극찬했고 이제 불혹에 나이에 접어든 생 로랑은 "최고의 컬렉션은 아니지만 가장 아름다웠다."라고 자평했다.

생 로랑은 영감의 근원지는 스튜디오에 있는 방대한 양의 여행과 예술에 관련된 서적이었다. 그는 특히 과거의 로맨틱한 예술과 아름다움에 강한 끌림을 느꼈다. 1983년 《르 몽드》와의 인터뷰에서 새로운 장소에 대한 그의 판타지에 대해 다음과 같이 말했다. "최고의 여행지는 상상 속에 있다. 안락한 소파에서 그림으로 가득찬 책을 읽으며 나의 탐험이 시작된다."

생 로랑과 베르제는 매력적인 '마조렐 정원'에서 그리 멀리 않은 곳에 예쁜 핑크색 저택을 구입했다. 그는 아랍어로 '다르 엘 한치(고요 속에 행복한 집)'라고 불리는 저택에서 밝고 강렬한 색채와 관능적인 분위기를 즐겼다. 모로코 전통 의상인 하렘 바지, 튜닉, 후드가 달린 젤라바(전통 시장인 메디나에서 현지인들이 착용하는 자수로 장식된 길고 헐렁한 가운)는 그의 작품에 큰 영향을 미쳤다. 틈틈히 '상상의 여행'을 즐기며 스페인, 중국, 인도, 일본의 민속풍에 대한 탐구도 소홀히 하지 않았다.

생 로랑은 매년 두 번 모로코에 머무르며 컬렉션을 준비했다. 주로 스테들러 2B 연필이나 펠트펜으로 액세서리와 주얼리를

포함하여 수백 장의 스케치를 그곳에서 완성했다. 넘쳐나는 아이디어로 몇 주안에 스케치를 마무리했지만 매년 네 번씩 찾아오는 컬렉션은 그에게 신체적·정신적 타격을 주었다. 오페라-발레 루소 컬렉션에서 다작을 선보였던 생 로랑을 지근거리에서 지켜보았던 룰루 드 라 팔레즈는 그의 모습을 다음과 같이 말했다. "그는 완전히 광기에 사로잡힌 모습으로 사천 개의 아름다운 그림과 함께 파리로 돌아왔다."

패션쇼는 수년에 걸쳐 축적된 시스템을 기반으로 준비되었다. 먼저 제작 가능성과 테마의 응집력을 기준으로 수백 장의 오리지널 스케치를 세심히 검토했다. 그리고 무대에 올릴 작품을 선별하여 뛰어난 재봉사나 가봉 기술자로 구성된 공방 책임자들에게 의상을 배정했다. 디자이너의 아이디어를 반영하여 크림색 코튼으로 직물을 제작하여 피팅 모델이 착용할 수 있게 가봉을 진행했다. 2층 스튜디오에서 새어 나오는 불빛이 마르소 거리를 환하게 비쳤다. 삼십 년 동안 앤-마리 무뇨스, 룰루

1977년 봄·여름 카르멘 컬렉션을 위해 만들어진 다채로운 자수와 프린지 숄.→

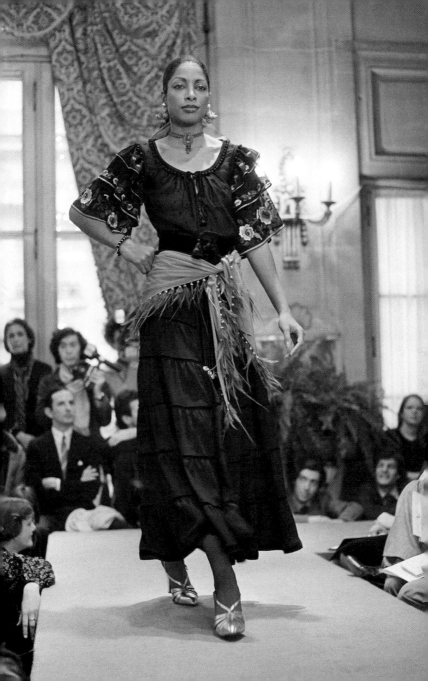

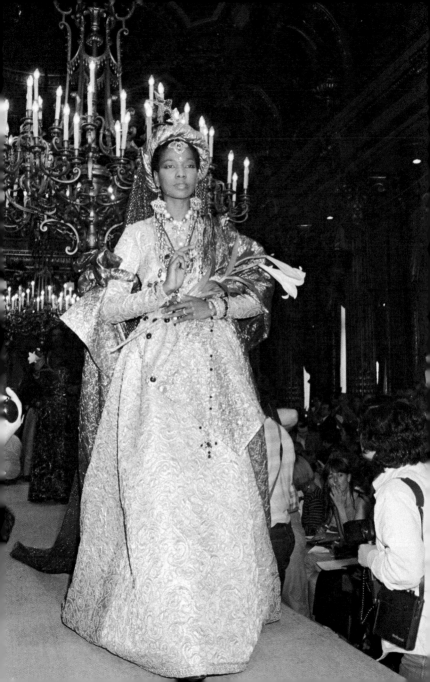

드 라 팔레즈를 비롯하여 많은 협력자들이 스튜디오 끝에 설치된 벽면 거울에 가봉된 의상을 모든 각도에서 비춰보며 파이널 실루엣을 점검했다. 서너 개의 가봉 피팅이 마무리되면 컬렉션을 위해 특별히 주문한 호화로운 직물로 의상을 제작했다. 그중에 다수는 생 로랑과 긴밀한 협력 관계에 있는 스위스 실크 회사 아브라함에서 제작한 옷감이었다.

스튜디오 곳곳에는 새틴, 실크, 모슬린 옷감으로 가득 찼다. 견본책에서 선별한 다양한 색상과 질감의 액세서리와 마감용 소재들도 넘쳐났다. 생 로랑은 빳빳하게 심을 넣어 실루엣을 고정시켰던 무슈 디오르 곁에서 많은 것을 배웠지만 정작 자신은 스승과 정반대의 방식을 선택했다. 아름다움과 실용성을 추구했던 그는 복잡한 재단 기술을 사용하여 가볍고 자유로운 형태의 실루엣을 작업실에 요청했다.

그는 1962년 첫 컬렉션부터 2002년 사임할 때까지 자신이

←1980년 가을·겨울 컬렉션에서 선보인 '셰익스피어' 웨딩드레스.

탁월한 색상과 호화로운 옷감이 돋보였던 1977년 가을·겨울 중화 제국 컬렉션. ↓

만든 모든 의상에 대한 정보를 꼼꼼히 기록했다. '성경'이라고 불리는 이 책에는 초기 스케치, 의상을 착용했던 모델들의 사진, 직물 견본, 재료비, 공방 책임자와 판매 담당자, 고객에 대한 정보가 시즌별로 날짜와 함께 적혀 있었다.

오페라 발레 루소 컬렉션은 그의 미학적 관점에 변화가 일어났음을 알리는 전초전에 불과했다. 그 이후에 그가 선보인 작품들은 언제나 이전 시즌보다 아름다웠다. 1977년 봄·여름 컬렉션의 모티브는 스페인의 여름이었다. 패션쇼는 자메이카 태생의 모델이자 싱어송라이터인 그레이스 존스의 등장과 함께 시작되었다. 섹시한 벨벳 코르셋, 티어드 타이 태피터, 프린지 숄, 블랙 레이스 만틸라, 옻칠 된 부채까지 플라멩코 댄서의 전통 복장을 관능적인 현대미와 눈부시게 화려한 의상으로 탈바꿈시켰다. 두 시간 반이 넘도록 청중들은 무대에서 시선을 뗄 수 없었다. 낭만적인 카르멘 컬렉션을 준비했던 당시 생 로랑은 우울증과 중독 문제로 파리 근교에 있는 아메리카 병원에서 치료 중이었다. 그는 존경하는 예술가 디에고 벨라스케스에게 경의를

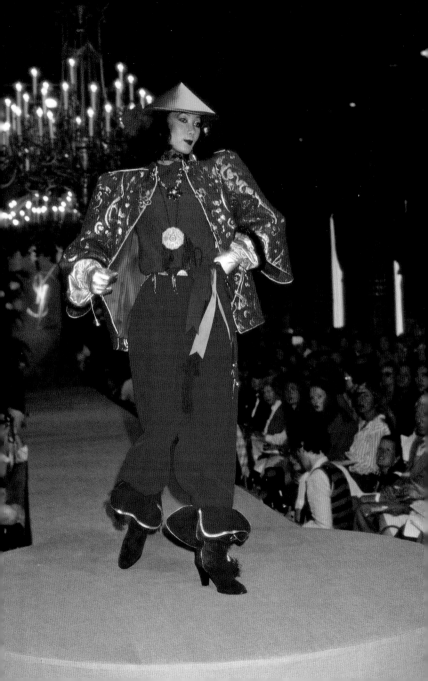

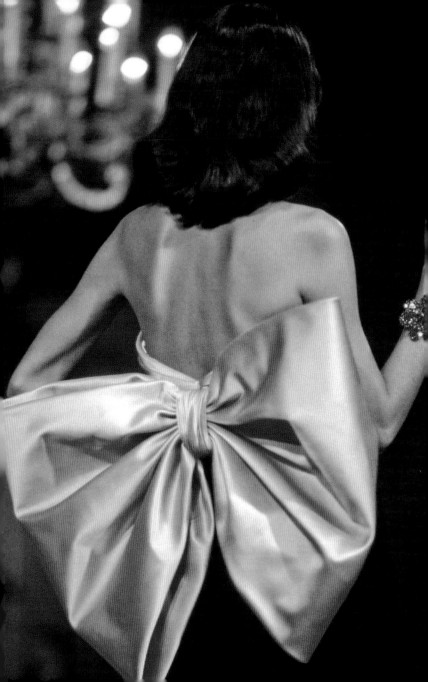

표하며 대부분의 스케치를 병상에서 완성했다. 그는 고통스러운 상황에서도 이백 팔십 벌의 의상을 준비했고 결과는 대성공이었다. 하지만 정작 주인공은 그 다음 날로 끈질기게 그를 괴롭히는 악마를 잠재우기 위해 병원으로 돌아가야 했다.

생 로랑은 비정형화된 문화적 특징들을 활용하여 창의력을 자극하는 돌파구로 삼았다. 그는 1978년 향수 '오피움' 첫 출시를 앞두고 중화 제국의 색체가 농후한 컬렉션을 준비했다. 중국 전통 복식의 특징인 와이드 컷 소매, 수놓은 술이 달린 비대칭 단춧고리, 짧은 스탠드칼라, 원뿔 모양의 모자를 현대적인 감각으로 재해석했다. 여기에 값비싼 밍크로 트림한 액세서리를 화려한 실크로 제작한 골드 브로케이드에 매치하여 자신의 판타지 속에 존재하는 중화 제국의 모습을 선보였다. 1980년 가을·겨울 컬렉션에서는 윤택이 흐르는 실크 태피터 스커트와 정교하게 자수로 장식한 호사스런 터번을 선보이며 인도 왕족의 귀환을 알렸다. 1962년 인도에서 영감을 받아 브로케이드 코트드

←1983년 가을·겨울 컬렉션. 오버사이즈 핑크 리본이 특징인 이브닝드레스.

레스를 선보인 적이 있었다. 1983년에는 일본 기모노에서 영감을 받은 T자 모양의 짧은 블랙 재킷과 오버사이즈 리본이 특징인 드레스를 선보였다. 드레스 뒷면을 장식한 커다란 핑크 리본은 기모노가 풀어 헤쳐지는 것을 방지하기 위해 허리에 두르는 '오비'에서 착안했다.

생 로랑은 흑인 모델을 패션쇼 무대에 세운 거의 최초의 디자이너였다. 1962년 초부터 피델리아를 포함하여 다수의 흑인 모델들과 함께 일하며 다양성을 추구했다. 1970년대에도 그의 생각은 변함이 없었다. 생 로랑이 가장 아꼈던 모델 중 한 명인 무니아 오로세마네는 "그는 나의 피부색에 자부심을 갖게 했다"라고 말했다. 그녀 외에도 팻 클리브랜드, 이만 압둘마지드, 레베카 아요코, 카토우차 니안, 나오미 캠벨이 그에게 중용되었다. 1988년 나오미 캠벨이 흑인 최초로 프랑스판 《보그》 표지 모델이 된 이면에는 생 로랑의 도움이 크게 작용했다.

"The most beautiful clothes that can dress a woman are the arms of the man she loves."

-Yves Saint Laurent

THE LEGACY OF YVS

A National Icon

"명성은 그에게 고통과 더 큰 고통 외에 아무것도 주지 못했다."

-피에르 베르제, 2010 「이브 생 로랑의 라무르」

1980년대부터 생 로랑은 반려견인 프렌치 불독 '무직 3세'와 소유했던 많은 집들 중 한 곳에 머무르며 세간의 관심에서 멀어지기 위한 길고 긴 노력을 시작했다. 그는 훌륭한 예술품과 골동품으로 가득한 우아한 저택에서 스스로를 고립시켰다.

1980년 생 로랑과 베르제는 마라케시에 위치한 저택을 매입하여 아름답게 개조했다. '오아시스 빌라'라고 불렸던 이 저택은 1930년에 건축되었고 원래 프랑스 예술가 자르뎅 마조렐의 소유였다. 저택을 에워싸고 있는 6에이커(7345평)에 달하는 마조렐 정원은 연못을 중심으로 이국적인 선인장과 야자수로 가득 채워져 있었다. 이곳은 불안정한 생 로랑에게 평온을 가져다주는

← 마라케시에 위치한 오아시스 저택.

오아시스가 되었다. 1983년 생 로랑과 베르제는 노르망디(프랑스 북서부에 위치한 도빌 해안 근방에 있는 유명한 휴양지)에 위치한 '샤토 가브리엘'을 구매했다. 소문에 따르면 저택을 인수하는데 오백만 달러를 지불했고 생 로랑이 가장 좋아하는 프루스트의 소설 『잃어버린 시간을 찾아서』를 모티브로 저택을 개조하는데 몇 년이 걸렸다고 한다.

생 로랑은 이십 세기에 가장 영향력 있는 디자이너로서 그 공로를 인정받아 사십 칠세의 나이에 '뉴욕 메트로폴리탄 박물관' 산하에 있는 '코스튬 인스티튜드'에서 현역 디자이너로서 최초로 회고전을 열었다. 이십 오년간 그가 발표했던 백팔십 개의 작품이 전시되었고 유명 패션 에디터인 다이애나 브릴랜드가 기획과 큐레이팅을 담당했다. 팔백 명의 VIP 손님들이 오픈닝 행사에 참석했다. 생 로랑은 그들을 위해 오백 달러에 달하는 호화로운 저녁 식사를 준비했다. 미국 패션 전문가는 《뉴욕타임스》와의 인터뷰에서 "살아 있는 천재의 작품을 볼 수 있는 기회를 제공한 전시였다."라고 소회를 밝혔다.

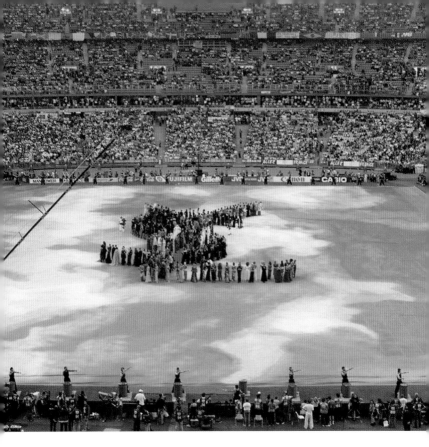

1998년 프랑스 파리에서 개최된 FIFA 월드컵 결승전에서 선보인 화려한 개막식 행사.

1983년 '메트로폴리탄 오페라 하우스'에서 개최된 전시회는 대략 백만 명의 사람들을 동원하는 대성공을 거두었고 그 다음 해 북경에서 전시회가 이어졌다. 1986년 '파리 의상 미술관'에서 다시 시작된 전시회는 모스크바, 상트페테르부르크, 시드니를

거쳐서 1990년 도쿄에서 대망의 막을 내렸다.

성공적인 전시회를 마친 기점으로부터 그의 작품 세계에 변화가 일어났다. 전반적으로 모던한 느낌보다 예술 작품에 가까운 호화로운 의상과 헌정작으로 넘쳐났다. 몬드리안, 바지 정장, 르 스모킹, 트렌치 코트와 같이 시대를 앞서 갔던 자신의 작품들을 재해석해서 무대 위에 올렸다. 어쩌면 그는 선구자적 역할을 담당했던 자신의 삶에 경의감을 표시했는지 모른다. 또한, 그가 사랑했던 피카소, 마티스, 셰익스피어, 초현실주의 시인 루이 아라공, 재치 넘치는 1930년대 디자이너 엘사 스키아파렐리의 예술적인 재능을 기리며 그들의 작품을 모티브로 한 의상들을 선보였다. 1990년에는 마릴린 먼로, 까뜨린느 드뇌브, 마르셀 프루스트, 베르나르 뷔페, 무슈 디오르를 비롯하여 그의 작품에 영감을 주었던 모든 인물들에게 독창적인 방식으로 감사의 마음을 전했다.

생동감 있는 색상, 호화로운 무늬, 값비싼 직물은 생 로랑의 후기 작품의 특징이 되었다.→

1999년 뉴욕에서 개최된 제18회 '아메리카 패션 어워드'서 포즈를 취하고 있는 이브 생 로랑과 레티샤 카스타. ↓

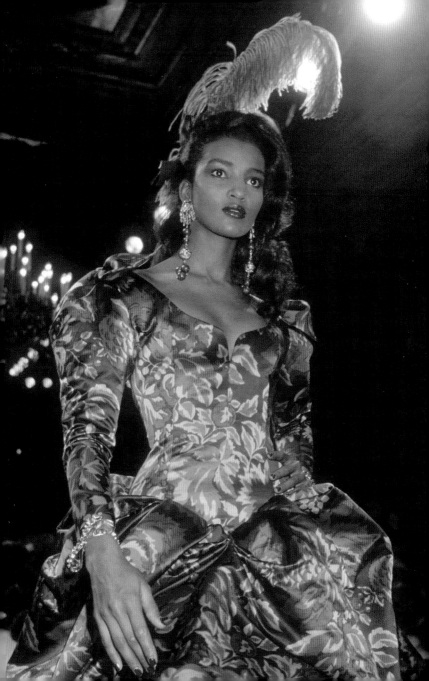

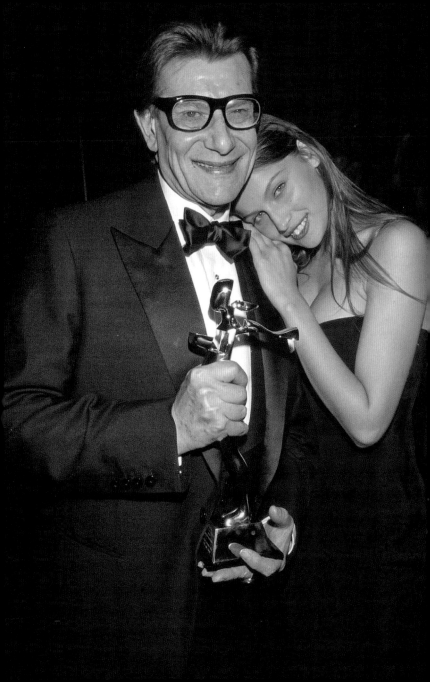

많은 패션 평론가들은 최첨단 패션을 주도했던 그의 의상을 보며 격세지감이 느껴졌을지도 모른다. 생 로랑의 패션쇼는 여전히 더할 나위 없이 근사했고 관객들은 언제나 시니컬한 표정으로 무대 위에 생 로랑이 등장하는 순간을 숨죽이고 기다렸다.

그는 일 년에 몇 번 의무적으로 패션쇼에 참석하는 것 외에 대중들에게 모습을 거의 드러내지 않았다. 다만, 시상식은 예외였다. 1985년 프랑수아 미테랑 대통령이 그에게 5등급 훈장인 '레지옹 도뇌르 슈발리에'를, 1999년 미국 패션 디자이너 협회 CFDA에서는 평생 공로상을 수여했다. 2001년에 그는 예술가들에게 수여되는 이탈리아의 권위 있는 상 '로사 도로'를 수상했다. 2007년 니콜라 사르코지 대통령은 2등급 훈장인 '레지옹 도뇌르 그랑도피시에'를 생 로랑에게 수여했다.

1990년까지 그는 심하게 술을 마셨고 건강이 악화되어 일정 기간 동안 재활치료를 받아야 했다. 이듬해 《르 피가로》와의 인터뷰에서 그는 입원과 해독 프로그램에 대해 "나의 성격을 바꿔놓았다"고 말했다. 피에르 베르제는 점점 쇠약해져가는 그의

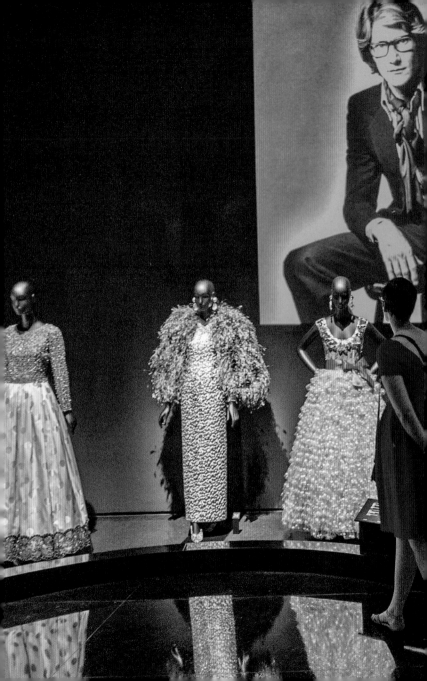

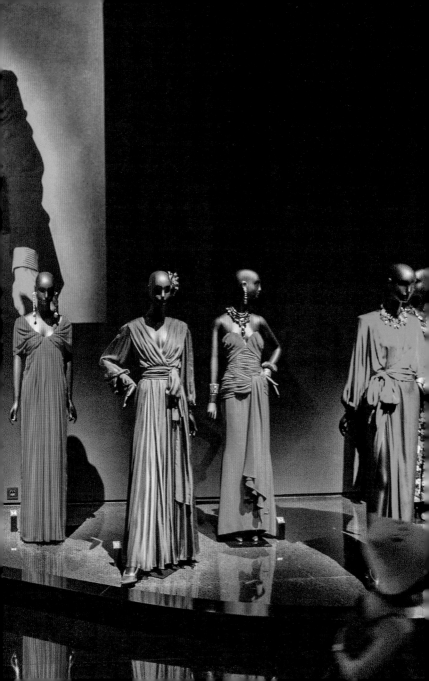

파트너를 보며 함께 만들어 온 디자인 하우스가 영원히 지속될 수 있도록 쉴 새 없이 일했다. 베르제는 브랜드의 기풍을 세우기 위해 가장 먼저 생 로랑을 천재 디자이너에서 프랑스를 상징하는 인물로 그 지위를 격상시키기 위해 전력을 기울였다.

1992년 베르제는 창립 30주년을 기념하여 파리 오페라 바스티유 극장에서 갈라쇼를 기획했다. 백 명의 모델과 삼천 명의 게스트를 위해 지난 삼십년 간 디자인 하우스에서 발표했던 상징적인 작품들을 선보였다. 1998년 생 로랑은 파리에서 개최된 'FIFA 월드컵 결승전 개막식'에서 화려한 공연을 선보였다. 모리스 라벨이 작곡한 '볼레로'에 맞추서 다섯 대륙에서 선발된 삼백 명의 모델들이 우아하게 경기장을 돌았다. 끊임없이 밀려오는 아름다운 행렬들이 'YSL 로고' 만들며 십오 분 동안 펼쳐진 꿈 같았던 쇼가 대단원의 막을 내렸다. TV를 통해 십칠억 명의 시청자들이 이 장엄한 광경을 지켜보았다. 살아 있는 전설이 된 그는 또 다시 패션 역사에 한 획을 그었다. 프랑스에서 그의

2017년 10월 생 로랑의 삶과 작품을 기리기 위해 설립한 박물관을 개장했다. ↑

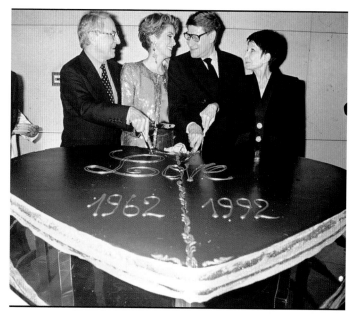

파리 오페라 바스티유 극장에서 개최된 30주년 기념행사. 피에르 베르제, 까뜨린느 드뇌브, 지지 장메르가 참석하여 자리를 빛내 주었다.

위상은 더욱 높아졌고 2000년 유로가 도입되기 전에 만들어진 마지막 '프랑' 동전에 그의 이미지가 새겨졌다.

베르제와 생 로랑은 비즈니스 파트너로서 각자의 역할을 완벽하게 이해했다. 시간이 지남에 따라 디자인 하우스의 주인은 달라졌지만 제정 분야만큼은 언제나 베르제의 몫이었다. 1989년 'YSL 그룹'은 성공적으로 주식 상장을 했다. 그 후로 몇 년

1993년에 베르제는 증가하는 부채를 해결하기 위해 프랑스 국영 제약 회사인 '엘프 사노피'와 협상을 시작했다. 의류의 전권을 생 로랑이 소유하는 대신, '엘프 사노피' 측에 향수 사업권을 완전히 이양했다. 그 대가로 두 사람은 4억 파운드를 받았고 더욱 부유해졌다. 오 년 뒤에 '엘프 사노피'는 도메니코 드 솔과 톰 포드가 이끄는 '구찌 그룹'에 향수 회사를 매각했다. 생 로랑은 은퇴할 때까지 오뜨 꾸뛰르를 담당하면서 기성복과 향수 분야를 총괄하는데 합의했다.

하지만 격정적인 성격의 소유자였던 생 로랑은 2002년 1월 7일 기자 회견을 열어 은퇴를 선언했다. 그는 평생을 패션계에 몸담으며 지난 사십 년간 성취해 온 업적과 오뜨 꾸뛰르에 쏟아 부은 헌신에 대해 격양된 목소리로 말했다. "나는 언제나 패션 디자이너라는 직업을 최우선 순위에 놓았다. 패션은 정통 예술은 아니지만 패션이 존재하기 위해서는 예술이 필요하다." 또한, 꼬리표처럼 붙어 다녔던 술과 마약에 대해 단호한 입장을 취했다. "단지 지나간 과거일 뿐이다. 나는 지옥 같은 삶을 살았다.

'르 스모킹'의 새로운 버전을 입고 패션쇼에 등장한 클라우디아 쉬퍼.➙

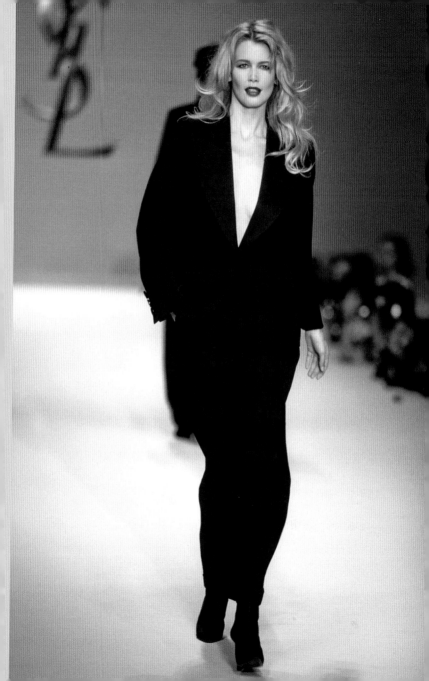

두려움과 고독이 몰고 오는 공포를 나는 알고 있다. 우리는 진정 제와 마약을 행복할 때만 곁에 있는 친구라고 말한다. 어느 날 나는 모두 이겨냈다. 대단히 힘들었지만 냉정하게 이겨냈다."

은퇴 발표를 한 후 2주 뒤에 퐁피두 센터에서 그의 고별 무대 가 펼쳐졌다. 카를라 브루니, 제리 홀, 나오미 캠벨, 클라우디아 쉬퍼를 포함하여 국제적인 명성을 가진 모델들이 줄지어 무대 에 등장했다. 생 로랑은 두 시간에 걸쳐서 펼쳐진 웅장한 고별 무대에서 2002년 봄·여름 컬렉션과 기록실에 보관되어 왔던 삼 백 오십 벌의 클래식 의상을 함께 선보였다. 가장 상징적인 그 의 작품인 '르 스모킹'을 재해석한 많은 작품으로 피날레를 장식 했다. 생 로랑이 무대에 등장하자 모두 기립 박수로 그에게 갈채 를 보냈다. "나의 가장 멋진 사랑 이야기는 바로 당신입니다" 까 뜨린느 드뇌브와 레티시아 카스타가 바르바라의 '마 플뤼 벨 이 스투아 다무르'를 부드럽게 불렀다. 이 날 선보인 모든 작품에 는 특별히 제작된 기념 라벨이 바느질 되어 있었다. 마지막 주문 이 고객에게 전달된 순간 생 로랑의 시대는 영원히 막을 내렸다.

이 후로 오직 구찌 그룹에서 임명한 크리에이티브 디렉터가 디자인한 기성복에만 그의 이름을 사용할 수 있었다.

생 로랑은 2008년 6월 1일 칠십 일세의 나이로 바벨론 거리에 있는 자택에서 세상을 떠났다. 그의 곁에는 평생지기인 피에르 베르제와 베티 카트루스가 있었다. '예술가의 성당'으로 알려진 17세기 성당 생로슈에서 장례식이 진행되었다. 프랑스 대통령 니콜라 사라코치와 영부인 카를라 브루니, 패션계 유명인사들, 그의 어머니 루시엔느와 여동생 브리지트와 미셸이 참석했다. 베르제의 감동적인 스피치가 이어졌다. 오랜 시간 영혼의 동반자이자였던 그들은 생 로랑이 사망하기 몇 칠전에 합법적인 부부가 되었다. 생 로랑의 유골은 마라케시의 아름다운 마조렐 정원에 뿌려졌고 기념비에는 '이브 생 로랑 - 프랑스 디자이너'라고 적혀있었다.

생 로랑은 떠났지만 베르제의 시계는 멈추지 않았다. 2002년 영원한 아나키스트이자 체계를 뒤엎은 파괴자가 남긴 업적을 기리기 위해 그는 '피에르 베르제-이브 생 로랑 재단'을 설립했다.

베르제는 앞으로 '피에르 베르제-이브 생 로랑 재단'이 펼쳐 갈 청사진을 발표했다. 수천 벌의 오뜨 꾸뛰르 의상, 액세서리, 생 로랑의 오리지널 스케치가 영구히 보존될 것이며 마르소 거리에 위치한 디자인 하우스는 마라케시에 건립될 박물관과 동일하게 개조하여 향후 대중들에게 공개할 예정이었다.

생 로랑이 세상을 떠난 후 일 년 뒤에 베르제는 야심찬 계획을 진행하기 위한 첫 발을 내딛었다. 그는 사십 년간 생 로랑과 모아온 개인 소장품들을 판매하기로 결정했다. 가구, 그림, 예술품, 조각을 포함하여 팔백 여점이 넘는 품목이 연일 신기록을 갱신하며 판매되었다. 경매의 하이라이트는 피에트 몬드리안, 파블로 피카소, 에드바르 뭉크, 폴 세잔, 에드가 드가, 앙리 마티스, 마르셀 뒤샹의 작품이었다. '세기의 판매'라고 불렸던 이 경매는 총 삼억 칠천오백만 유로(오천삼백오십오억 원) 이상의 수익을 올리며 삼 일 만에 종료되었다.

베르제는 일말의 미련도 없이 '샤토 가브리엘'도 처분했다. 생 로랑과 함께 걸었던 다산했던 여정은 이렇게 그의 기억 속에

봉인되었다. 생 로랑의 소장품과 집들을 판매한 수익금은 그의 작품을 보존하고 업적을 기리는데 사용되었다.

2017년 9월 베르제는 그의 숙원 사업이 결실을 맺기 한 달 전에 팔십 육세의 나이로 세상을 떠났다. 그의 바람대로 2017년 10월 파리와 마라케시에서 동시에 '이브 생 로랑 뮤지엄'이 그 모습을 드러냈다. 파리와 마라케시에서 패션계의 선구자이자 20세기에 가장 영향력 있는 디자이너로 칭송받았던 그의 발자취를 돌아보고 그가 남긴 업적을 기리는 뜻 깊은 행사들이 이어졌다. 대중들은 지리적으로나 건축학적으로 중요한 두 곳에 건립된 기념관에서 디자이너 생 로랑의 모습과 그의 사적인 페르소나를 만날 수 있다. 또한, 생 로랑의 눈부신 성공 이면에 가려진 베르제의 숨은 노고가 곳곳에서 배어 있다. 기념관에는 상설 전시 외에도 유료 고객을 위해 엄선된 프로그램도 준비되어 있다.

귀중한 예술품과 골동품으로 가득한 생 로랑과 베르제가 함께 생활을 했던 아파트. ↓

2002년 1월 파리 퐁피두센터에서 열린 고별 무대에서 이브 생 로랑은 까뜨린느 드뇌브와 레티시아 카스타를 비롯하여 사랑하는 많은 사람들에게 갈채를 받고 있다. ↓ ↓

Benaim, Laurence, *Yves Saint Laurent: A Biography*, Rizzoli International Publications ??

Berge, Pierre, *Yves Saint Laurent, Fashion Memoir*, Thames and Hudson 1997 Drake, Alicia, *The Beautiful Fall: Fashion, Genius and Glorious Excess in 1970s Paris*, Bloomsbury, 2006 Duras, Marguerite (introduction) *Yves Saint Laurent, Images of Design 1958–1988*, Ebury Press, 1988

Fraser-Cavassoni, Natasha, *Vogue on Yves Saint Laurent*, Abrams Image, 2015

Mauries, Patrick, *Yves Saint Laurent: Accessories*, Phaidon Press Ltd, 2017 Muller, Florence, *Yves Saint Laurent: The Perfection of Style*, Skira Rizzoli Publications, 2016 Ormen, Catherine, *All About Yves*, Laurence King Publishing, 2017

Palomo- Lovinski, Noel, *The World's Most Influential Fashion Designers: Hidden Connections and Lasting Legacies of Fashion's Iconic Creators*, BES Publishing, 2010 Petkanas, Christopher, *Loulou and Yves*, St.Martins Press, 2018

Rawsthorn, Alice, *Yves Saint Laurent: A Biography*, Harper Collins, 1996 Samuel, Aurelie, *Yves Saint Lauren, Dreams of the Orient*, Thames and Hudson, 2018 Vreeland, Diana (ed) *Yves Saint Laurent, The Metropolitan Museum of Art New York*, Thames and Hudson, 1984 *L'amour fou*, Director Pierre Thoretton, 2010

Yves Saint Laurent: The Last Collections, Director Olivier Meyrou, 2019 anothermag.com guardian.com museeyslparis.com nytimes.com numero.com telegraph.com